赏心乐事吾家院
江苏传统表演艺术

南京图书馆　主编

东南大学出版社·南京

图书在版编目（CIP）数据

赏心乐事吾家院：江苏传统表演艺术 / 南京图书馆主编 . —南京：东南大学出版社，2022.11
　ISBN 978-7-5766-0423-8

　Ⅰ．①赏… Ⅱ．①南… Ⅲ．①表演艺术-介绍-江苏 Ⅳ．① J121

中国版本图书馆CIP数据核字（2022）第 227714 号

责任编辑：马伟　　责任校对：子雪莲　　封面设计：余武莉　　责任印制：周荣虎

赏心乐事吾家院 江苏传统表演艺术
SHANGXIN LESHI WUJIA YUAN JIANGSU CHUANTONG BIAOYAN YISHU

主　　编：	南京图书馆
出版发行：	东南大学出版社
社　　址：	南京四牌楼2号　邮编：210096　电话：025-83793330
网　　址：	http://www.seupress.com
电子邮件：	press@seupress.com
经　　销：	全国各地新华书店
印　　刷：	广东虎彩云印刷有限公司
开　　本：	787 mm × 1 092 mm　1/16
印　　张：	9.25
字　　数：	188 千字
版　　次：	2022 年 11 月第 1 版
印　　次：	2022 年 11 月第 1 次印刷
书　　号：	ISBN 978-7-5766-0423-8
定　　价：	98.00 元

本社图书若有印装质量问题，请直接与营销部调换。电话（传真）：025-83791830

编辑委员会

主任委员：韩显红　陈　军

委　　员：许建业　全　勤　姚俊元　吴　政

策划委员会

主任委员：高建强　耿　健　李　玮

委　　员：刘丽娜　单红彬

编写委员会

委　　员：沈　玥　李　天　陆　瑶　陶梦云

目 录

太湖一枝梅——古韵锡剧	1
击节而歌的徐州梆子	14
彭城的铿锵之声——柳琴戏	24
滑稽戏里的苏南幽默	34
吴语话姑苏　评弹唱传奇	46
巫以歌舞娱神　道借斋醮悦民	58
听潺潺丝竹曲调　品浓浓江南韵味	69
委婉缠绵曲　悠悠乡土韵	81
市井茶楼里的扬州评话	93
官道行旅抬眼望　三千歌女是农妇	104
十里歌吹是扬州	118
触摸杖头木偶　舞动翩翩衣袂	131
后记	144

太湖一枝梅——古韵锡剧

走进无锡，听一桥一路诉说着历史沧桑、一砖一瓦低吟着岁月过往。漫步小径，轻抚青砖，仿佛可以听见婉转悠扬的"无锡滩簧"。静静守候，你仿佛可以看见她从深巷走来，时而身着轻衣，步履款款；时而敛起衣袖，轻踏碎步。她唱着优美动听的旋律，倾情演绎着一幕一幕感人至深的故事。放下手中的琐事，放下心中的郁结，闲坐亭间，品一壶翠竹，听一泓流水，赏一幕锡剧。

吴韵江南，古韵无锡。锡剧是苏、浙一带说唱艺术的一大支流，发端于古老的吴歌，直接来源于常州、无锡一带乡村传唱的滩簧，又经过民间的演唱流变、一代代艺人的加工提高和对姐妹艺术的借鉴融合，最终成为中国主要的地方戏曲之一，与黄梅戏、越剧并列为华东三大剧种。它以江南水乡所特有的优美抒情的声腔和细腻传神的表演，广泛流传于太湖流域以及长江下游的其他地区，至今已经流传了一百多年。教育家叶圣陶先生题赠："太湖一枝梅，蓓蕾土中埋。春风伏地起，红花向阳开。"

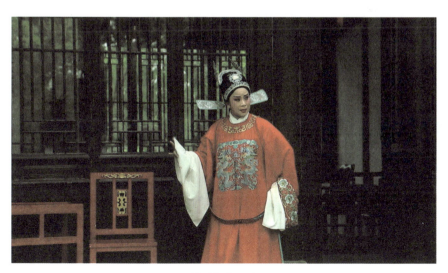

锡剧免费公演

锡剧的基本曲调，主要有簧调、大陆板和玲玲调。簧调是锡剧最早形成的曲调。老簧调分男女腔，相差约四五度。簧调曲调流畅，富有江南水乡气息。经典的锡剧对子戏《双推磨》，其基本调式就是簧调。锡剧的另一个主要曲调是大陆板，其曲调爽朗明快，正好和簧调的柔美缠绵形成鲜明的对比。两者交替使用时，会因调性的转换而产生良好的效果。玲玲调则优美、抒情，善于表现人物的内心活动，适合用于倾吐衷情。

锡剧的伴奏吸收了江南民乐的伴奏特点，强调长旋律的抒情，因此伴奏乐器以拉弦乐器为主，如正、副二胡，弹拨乐器为辅，如琵琶、三弦等。后来为丰富唱腔的可塑性，又加入了吹管、打击乐器，如碰铃、竹笛等。一些现代剧目中还加入了低音提琴、小提琴等西洋乐器伴奏。

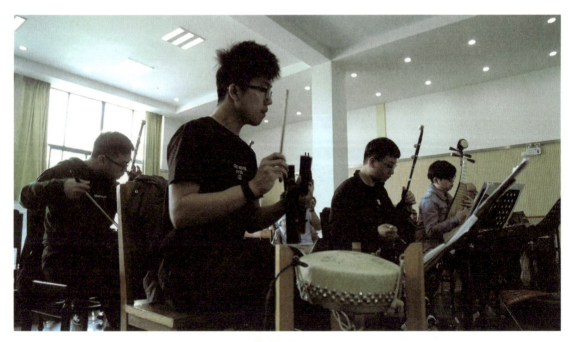

乐团排练

在新中国成立前,锡剧艺人大多地位低下,饱受欺凌,甚至被称为"戏花子"。新中国成立后,广大艺人才翻身做了主人,锡剧艺术也得到了保护。

1950年,常锡文戏"滩簧"被正式定名为"常锡剧",简称"锡剧"。1955年起,以简称代名,通称"锡剧"至今。20世纪50年代前后,是锡剧蓬勃发展的黄金时期。苏南文化部门举办了各类锡剧培训班,大力提高了艺人的文化和艺术水平,并举办多次文艺汇演,促进了锡剧事业的健康发展。

1951年起,文化部门组织剧团开展以剧目审定为重点的戏改工作,净化舞台,清除表演中各种不良内容,同时积极继承和整理传统剧目,共收集对子戏55个、小同场戏43个、大同场戏143个,并鼓励移植和创作历史故事戏。

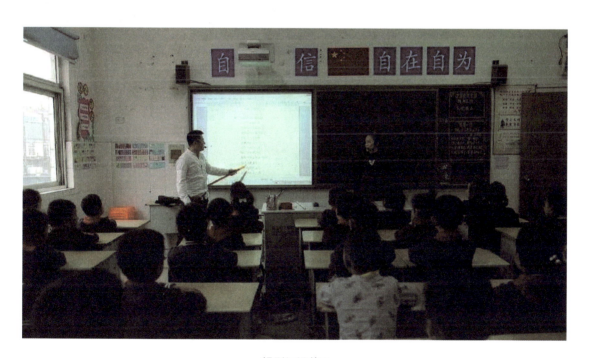

锡剧知识普及

20世纪50年代，锡剧数次进京演出，获得了巨大成功，是锡剧艺术走向巅峰的标志。1954年江苏省锡剧团奉命进京，为第一届全国人民代表大会演出，这是锡剧第一次在北京演出。1958年和1959年，常州市锡剧团、无锡市锡剧团先后到北京演出了《双珠凤》《珍珠塔》等剧目，反响热烈。

著名锡剧演员王彬彬表演的《珍珠塔·跌雪》，集中体现了多种唱腔的融会贯通，他对人物情感世界的动人揭示也是技艺达到了炉火纯青的境界。剧中的方卿因贫穷，到湖北襄阳姑母家求助，却受尽姑母辱骂，含愤出走，一路上饥寒交迫。唱段起首四字用南方调，后三字转大陆调，前高后低，跌宕起伏，将人物内心深处复杂的感情刻画得淋漓尽致。

珍珠塔被抢后，方卿的一段簧调唱腔，千回百转。当唱到"枉费表姐心一片"时，他换气不断音，连用了三个不同滑音的"心"字，配合两个跪步，愁肠百结。曲调随后转入紧拉慢唱大陆板，抒发出思念老母、怀念表姐、仇恨强盗等百感交集的心情。

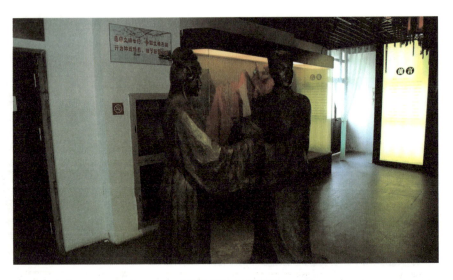

《珍珠塔》人物雕塑

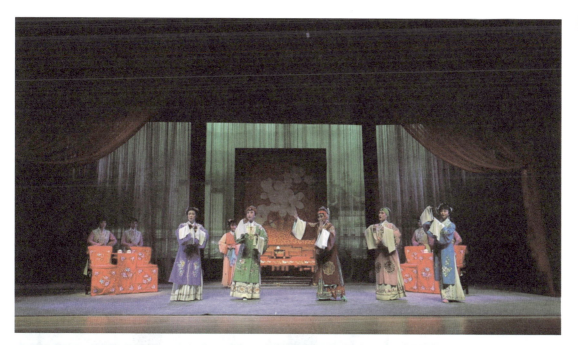

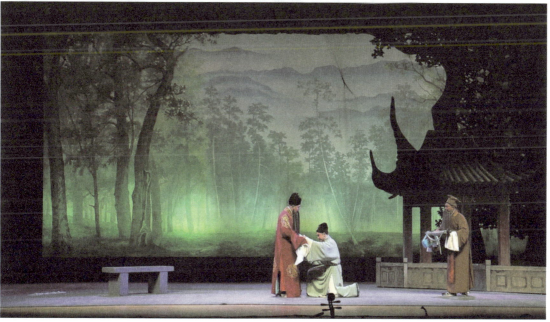

锡剧《珍珠塔》剧照

王彬彬是著名的锡剧表演艺术家，周恩来总理曾称赞其唱腔抒情优美、柔中带刚、字字清晰。戏曲流派一般都以创始人的姓氏冠名，而"彬彬腔"却是用创始人王彬彬的名字来命名的。当年在北京成功演出锡剧《珍珠塔》后，第二天，各大报纸都用"彬彬腔"来形容王彬彬的唱腔。彬彬腔咬字正、吐字清、送字远；音域宽，高音明亮、低音圆润；起腔高亢，落腔浑厚，首尾呼应。如此悦耳的唱腔，让无数人迷上了锡剧，而在锡剧表演艺术界也流行着"十生九彬"的说法，因为自"彬彬腔"诞生以后，锡剧小生几乎都是学的这个流派。锡剧的彬彬腔基本上跟京剧老生的音域差不多。京剧一般是E调，彬彬腔是降E调，降半个音。所以学习彬彬腔，首先要有一个天赋条件，嗓子好，声音能顶上去。

锡剧演员化装

中国传统艺术的口传心授，既离不开拜师学艺、师徒传承，也同样离不开戏曲世家的父业子承、代代相传。王建伟，王彬彬的儿子，艺名"小王彬彬"。2018年5月，他被评定为第五批国家级非物质文化遗产代表性项目代表性传承人。回想起初接父亲衣钵时，王建伟没日没夜地练功，韧带撕拉的身体痛苦和老师的呵斥责罚，常常让他只能眼泪往肚子里咽。寒来暑往，日复一日的高强度训练，造就了如今的锡剧大师王建伟。子承父业的小王彬彬在父亲的亲授下继承了"彬彬腔"，又在日复一日的演出中不断研究、琢磨，并借鉴锡剧其他流派和兄弟剧种的长处，赋予了"彬彬腔"以新的生命。

如今，年过六旬的小王彬彬又将继承"彬彬腔"的接力棒传到了其子"小小王彬彬"（王子瑜）的手中，并希望他能够继续传承和发扬"彬彬腔"。现在小小王彬彬也继承了父亲爱思考的优点，对于传统戏的表演，他经常尝试用自己的理解，用一种适合年轻人的方式去演绎。同样是《珍珠塔·跌雪》这一折唱做并重、很见功力的戏，他就曾经尝试着加入一些高难度身段进行创新。在"彬彬腔"的唱腔继承方面，他也不是一味地模仿，而是力求唱出自己的特色。"彬彬腔"传到第三代，既是坚守也是创新，这份家族使命和责任激励着王子瑜唱出自己的特色和时代的节奏。他认为，每一代人都有每一代人的声音：从他祖父王彬彬的唱片可以听到一种纯粹和深厚；从父亲那里听到的是一种热忱和专注；到了他这里，外部环境变了，从小到大听的歌曲也多元化了，他诠释的"彬彬腔"又是另一番风味，他称这个为"传承有根，创新有度"。

"彬彬腔"第三代传承人王子瑜

锡剧的发展史，如同一幕幕锡剧本身，曲折而又动人。在新中国锡剧的发展史中，闪烁着一颗颗明星，照亮了锡剧艺术的过去和现在。他们开山立派，成为一代宗师；呕心沥血，为艺术奉献出全部的青春和挚爱。这些著名的艺术家，他们有的潜心身法创造，唱腔新奇善变，成为一代锡丑；有的表演细腻真实，运腔委婉多姿，善于吸收民间小调及兄弟剧种的曲调；有的腔随神异，板随情变，曲随时新；有的嗓音甜糯优美、花腔奇特，表演飘逸舒展；还有的擅演悲旦兼巾帼英雄，嗓音轻柔，犹如小桥流水，抒情悦耳……总之群星璀璨，难以尽数。

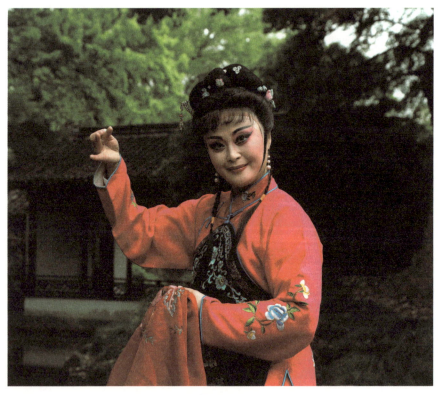

锡剧扮相

而新一代的演员也人才辈出，各擅胜场，为锡剧事业的发展做出了很大的贡献。他们当中，不乏文华奖、中国戏剧梅花奖、上海白玉兰戏剧表演艺术奖的得主。他们在传承前辈优秀表演艺术的基础上，努力从新的视角审视社会生活，用新的表演方式演绎人情百态，满怀着对事业的希望，执着地守护着锡剧艺术的阵地。

　　黄静慧是目前锡剧界领军人物，第24届中国戏剧梅花奖得主，国家一级演员。她师承锡剧一代宗师梅兰珍，是"梅派"传人，工青衣、花旦，也是江苏省非物质文化遗产项目代表性传承人。与时俱进一直都是黄静慧的座右铭，她把科学的民族声乐发声法运用到锡剧女声声腔之中，结合"梅派"唱腔特色，形成了独特的锡剧女声唱腔。经过多年的舞台实践和探索，她在声腔艺术上有了质的飞跃，创新了新时代锡剧旦角声腔体系。

梅兰珍

黄静慧认为，艺术无国界，戏曲是民族的也是世界的，文化自信是每位文艺工作者应该树立的观念，锡剧人应该打开禁锢的思想，大胆走出国门，让锡剧走得更远，让更多人喜欢中国文化。她说，出国表演时，不要认为观众听不懂，她们一边唱，大屏幕上的中英文字幕就出来了，艺术都是相通的，很多有灵性有感情的人都会喜欢中国的戏曲，有时候一场戏下来，两个半小时，剧院里安静得连一根针掉地上都听得见，可见锡剧的魅力之大。

开门授徒是一种责任，一种担当。黄云茜是黄静慧的得意门生，也是一位优秀青年演员，工花旦、青衣，2007年进入无锡文化艺术学校专修锡剧表演专业，2013年毕业被分配到无锡市锡剧院。她年仅22岁，却有着良好的天资和丰富的艺术实践基础。在黄静慧眼里，黄云茜虚心好学，追求进步。2018年12月，黄云茜正式拜入黄静慧门下，这是黄静慧首次开山门收徒。黄静慧被她的真诚和好学打动，手把手亲授，一招一式指点，一句句教唱，将一出出戏传授给黄云茜。在老师黄静慧的悉心栽培下，黄云茜先后主演青春版《珍珠塔》《孟丽君》《玉蜻蜓》《花中君子陈三两》以及《拔兰花》《孟姜女·小过关》等多出折子戏，获中国戏曲红梅荟萃"金花"称号，"江苏戏剧奖·红梅奖"大赛银奖（第八届）、铜奖（第六届）、表演奖（第七届）、新苗奖（第四届），无锡市首届"太湖梅花奖"锡剧青年演员大赛铜奖。

国家一级演员 黄静慧

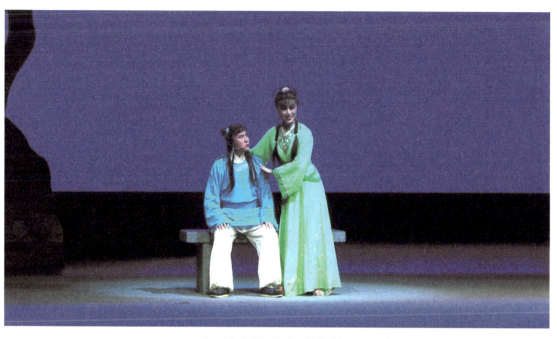

锡剧《花中君子陈三两》剧照

陈云霞，国家一级演员，主工青衣、花旦、刀马旦，中国戏剧梅花奖获得者，师承著名锡剧表演艺术家倪同芳，无锡市级非物质文化遗产代表性传承人。陈云霞功底扎实，嗓音淳美，表演灵动，文武兼备，曾领衔主演《窦娥冤》《青丝泪》《青蛇》《王宝钏》《秦香莲》《梅花谣》等剧目。陈云霞特别善于以情表声，她认为，每个演员的条件各不相同，所以一定要结合自己嗓音的特色，来发挥自己的唱腔和韵味，她的唱腔不算完美，但是贵在感受人物情感，用自己的方式来唱出人物的所想所感，唱腔就活了起来。

悠悠锡剧声，郁郁芳华韵。锡剧是无锡的重要非物质文化遗产，无锡市文广新局作为保护传承地方传统戏曲责任单位，积极开展锡剧进校园工作，形成了具有无锡特色的工作模式——点面结合、全市普及。自2010年起，全市至今已有20多所小学开办了"小锡班"，小学员累计近4000名，实现全市镇（街道）全覆盖。无锡市锡剧团承担起主要教学工作，精心安排有一定舞台实践经验、业务能力强的一线在职演员担任教学老师。"小锡班"开办七年以来，陆续有中央电视台戏曲频道《快乐戏园》栏目和《过把瘾》栏目、上海电视台戏曲频道《七彩人生》栏目、江苏电视台等媒体争相报道江阴"小锡班"现象并录播节目。从"小锡班"培养出的优秀苗子40多人，被省、市锡剧团定向招收为省戏校委培学生。

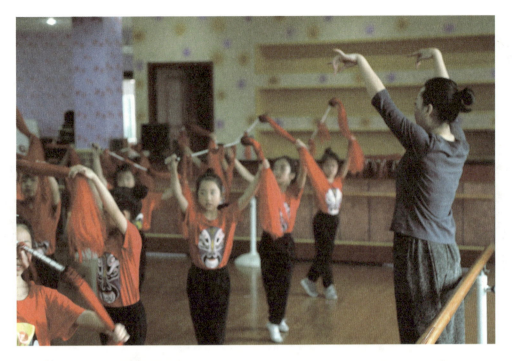

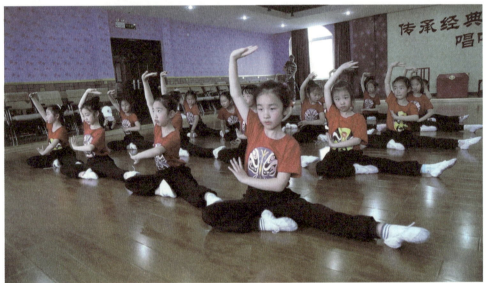

戏曲进校园

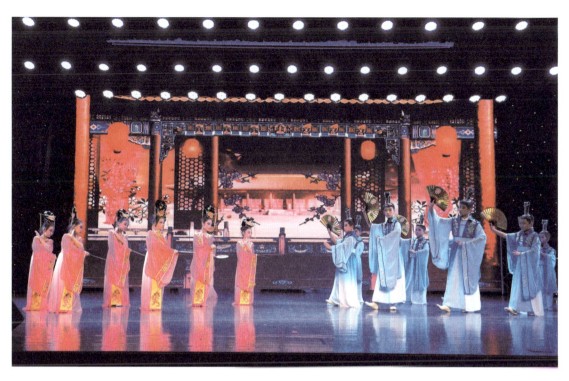

戏曲进校园成果展示

苏南的春夏秋冬、风花雪月，一一化入曲中，由此演绎出许多悲欢离合的人生故事。几百年的时光，就这样凝固在常州、无锡地区的一砖一瓦上；几百年的时光，就这样流动在锡剧的一唱一和中。历史，就是过去和未来无穷尽的对话。让我们借由锡剧的前世今生，去追溯那些日渐遥远的人和事，去追溯一个民族对美的梦想和追求。

击节而歌的徐州梆子

一方戏台，梆子声起，苍凉激越，仿佛穿过了几百年的沧海桑田。那些在戏台上兜兜转转的角色，唱尽了人世间的悲欢离合。梆子声起北方，击节而歌，慷慨激昂。而这一腔乡音，随着岁月的流转，开枝散叶，衍生出了多如繁星的梆子剧种。音随地改，声循一脉。梆子在传播过程中吸收了各地的风俗与口音，形成了能代表一方水土和一地民性的"腔调"。

徐州梆子以其"硬重不失轻柔，刚烈不失妩媚"的独特韵味，唱遍了庙台闾里、酒肆茶园。然而在这繁荣背后，却是梆子数百年间走过的那条艰辛之路，无数次的沉浮与枯荣，无数个传奇与悲喜的故事，都要追溯到那一声萦绕云霄的梆子响。

徐州梆子戏

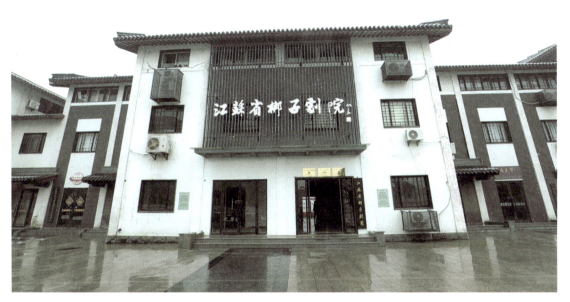

徐州·江苏省梆子剧院

梆子是一个非常大的剧种，也非常古老，有31种梆子，徐州梆子就是其中之一。徐州梆子是江苏省传统地方戏曲剧种，因以枣木梆子为击节乐器，曲调的快慢节奏由一副鼓板和梆子来指挥而得名，徐州人又称其为"大戏"，现已流行于江苏北部徐州一带三四百年。早期由曹州梆子（山东梆子）演化而来，后亦有河南知名演员组班来沛演戏或传艺。因此，徐州梆子戏的演唱风格既有山东梆子的刚烈，又有河南梆子的细柔。梆子的调式都是一样的，但是徐州梆子和山东梆子、河南梆子有很大区别。区别主要体现在骨干音上，同样一个调式七个音，徐州梆子里面有羽音和角音，这在河南梆子（豫剧）里面就很少碰到，因为语言关系，徐州梆子也受江苏苏南地区的影响，发音比河南梆子要柔和一些。又因为徐州的地域性，徐州梆子的唱词和道白都是徐州方言。

新中国成立后，徐州梆子戏出现繁荣昌盛景象。徐州地区于1957年成立剧目工作委员会，促进了全地区"改人、改戏、改制"工作的开展，挖掘传统剧目五百多出，整理、改编、创新了以《胭脂》《战洪州》等为代表的一批剧目。1959年11月，剧目工作委员会正式宣布定名为江苏省梆子剧团。1960年初，徐州专员公署文教局正式行文通知，将全地区所属各山东梆子、豫剧团一律定名为江苏梆子，自此定称。2009年12月，江苏省梆子剧团更名为江苏梆子剧院有限公司，实行企业化管理。

徐州梆子展板

中国戏曲自旷野先声之始,便是一门群体的艺术,锣鼓梆板,燕舞轻歌,一板一眼中是歌者与乐手的默契。没有经年累月的磨合,注定无法给观众奉献精彩的演出。江苏省梆子剧院目前乐队有30多人,梆子戏里面的主要乐器和京剧是一样的,也有三大件:梆子、板胡、鼓。相较于其他戏曲,梆子的表演更加简洁,在没有乐队的情况下,演员单拿一个梆子就能唱起来。

君臣父子人伦大道理,是非曲直神鬼众生相,修身齐家治国平天下,梆子一直传播着中国人最朴素的价值观,公忠者雕以正貌,奸邪者刻以丑形。2018年4月,南京博物院举办第五届"梅花戏剧节",江苏省梆子剧院国家一级演员、"梅花奖"得主燕凌与国家级非遗"徐州梆子戏"传承人王福科等在南京博物院小剧场演出《三断胭脂案》。少女胭脂与鄂秋隼一见钟情,宿介为成人之美索得胭脂绣鞋欲与鄂秋隼说明胭脂相思之苦。不想,绣鞋丢失,被浪荡公子毛大捡去,作案杀人,宿介被冤。经过三审,最终捉住真凶。《三断胭脂案》是徐州梆子的一曲传统曲目,从20世纪50年代中期首演到现在,历经三代传承。全剧贯穿"慎思守志",以及"法以实为据""官有错必究"的创作理念,具有积极的现实意义,是一出一唱三叹的好戏。燕凌饰演的官生角色,唱腔较为奔放,展现了传统徐州梆子的声腔特色。徐州梆子最大的特色是它既受南方剧种影响,有柔美、温婉的一面,又不失梆子腔的奔放与豪迈。

梆子

鼓

江苏省梆子剧院 燕凌

梆子从民间来，始终遵循着中国传统的规矩与套路；梆子到民间去，始终经历着与时俱进的影响与改变。戏曲现代化，创新是王道。现代戏《扁担巷》具有强烈的现实意义，描写的是某棚户区内的一条扁担巷"要拆迁"的消息不胫而走，引起一片哗然。一场虚诞的"拆迁"，展现了扁担巷各色人等的灵魂。在这条巷子里，不同的人生价值观激烈碰撞，展现了一群以刘大扁担为首的曾经为建立新中国做出过贡献的"功民"们在新时代里的彷徨与坚守，是一曲高扬坚守与担当、正直与清白的当代社会信仰赞歌。

现代戏《剑台新风》以"中国好人""第五届全国诚实守信道德模范"杜长胜为原型而创作，由王福科、燕凌等领衔主演。故事发生在黄河故道边的剑台村，这一带从古到今流传着"季子挂剑"的忠信守义的故事。主人公周长顺已年过古稀，在儿子儿媳遭遇车祸意外身亡后，他毅然把儿子生前留下的三百多万元欠条改签到自己名下。面对债主催债、卖厂被骗、亲人不解等一系列困难，他本着"讲诚信，守信义"的做人原则，历尽艰辛后终于还清了债务。演出现场，跌宕起伏的剧情吸引了全场观众，当看到周长顺毅然决定"子债父还"时全场为他鼓掌，当看到他遭遇种种磨难依然初心不改时，很多观众热泪盈眶，再度报以热烈的掌声。

演员化装

梆子戏排练

"弘扬淮海战役精神，打造徐州梆子戏精品"是江苏省梆子剧团的新口号。为了纪念淮海战役胜利七十周年，庆祝中华人民共和国成立七十周年，江苏省梆子剧团打造了大型原创现代梆子戏《人民·母亲》，聚集了著名编剧姚金成，国家一级舞美、军旅艺术家毕启亮，国家一级作曲家董瑞华等国内名家为主创团队，由燕凌担纲主演，并邀请了徐州马可艺术团加盟伴唱。古稀之年的姚老师为了弄清人物原型和时代背景，多次到淮海战役纪念馆查看资料，又亲自到山东革命老区考察，走访淮海战役亲历者。踏实打牢基础，才是最快的捷径。经过十个多月的磨合、修改，又经过与北京戏剧家协会、江苏省艺术研究院等专家的多次座谈，待到演员排练时，已是第八稿剧本。演职员们齐心合力，以饱满的热情投入角色。这部戏不同于以往的地方戏，它的风格定位在带有史诗性的现代梆子戏，《人民·母亲》首次公演之后，总导演毕启亮盛赞其"选题精准、艺术精湛、制作精良"。

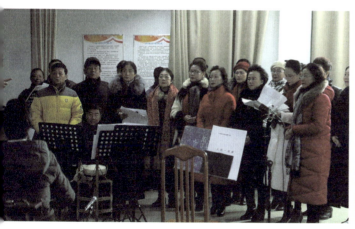

马可合唱团

国家一级作曲家　董瑞华

《人民·母亲》讲述了淮海战役中一个母亲和三个儿子的故事。母亲范大娘的大儿子和三儿子在战斗中先后牺牲，范大娘在参加支前工作中，获知早年被抓壮丁的二儿子在国民党军队，遂冒死到前线劝降。全剧通过范大娘送子参军、敌营劝子等场景，刻画了一位伟大女性的家国情怀，揭示了淮海战役取得胜利的深邃内涵。范大娘性格中的闪光点是坚强的隐忍，她的大儿子牺牲了，她把第二个儿子又送上战场，因为她心里知道共产党是咱的大救星。虽然没有其他豪言壮语，但是她是用行动来支持我们的战争。其中有一段，范大娘在去支援前线的路上，救下一个伤员，那个伤员恰巧是她的三儿子。但是不久之后，她的三儿子还是在战场上牺牲了，看到没有呼吸的三儿子，作为母亲她悲痛欲绝，但是还有那么多的伤员需要她帮忙救治。她只能强忍着泪水，草草地将儿子就地掩埋，然后继续到前线搬运伤员。著名梆子戏演员燕凌在诠释这个角色时，深刻地感受到她救活不能顾死的无奈和坚韧。每次念到这段唱词，她都会泪流满面："儿子，你是范家的好后生，我现在必须把你埋在这里，等打完仗，娘回来，老桑树下，我要把儿子的尸首运回家。现在，孩子，妈妈顾不上你了，我要救其他的人。"这位母亲的大爱和伟大被表现得淋漓尽致。

用铿锵有力、淳厚刚烈的徐州梆子戏来表现淮海战役题材，用徐州的剧种来诠释发生在徐州的革命故事，可以说是恰到好处。"淮海战役打了65天，剧团也要用65天的排练，打一场大仗，为淮海战役胜利70周年献礼。"这是徐州梆子戏艺人们的承诺。

哪里听得梆子腔，哪里就有舞台。从乡村到城市，从过去到现在，梆子戏的舞台无处不在，无时不在。舞台有多小，不过方寸之间，数片幕布，数把桌椅；舞台有多大，可以三五步行遍天下，七八人百万雄兵。舞台之上，水袖翻转；舞台之下，芸芸众生。在这个舞台上，人们演绎着悲欢喜乐，家国情仇；在舞台之下，多数人也都真实地经历过死别生离，大起大落。这是属于梆子戏的舞台，又是历史和时代的舞台。

三百年间，梆子腔余音缭绕，直到今天依然回响不已。梆子戏昔日是热闹与辉煌的，而如今更多的却是执着与坚守。守望与传承，是专业院团的老树新花，是师徒相继的使命追随，是匠人匠心的精益求精，是小剧种与民众的共荣共生。守望与发展，有媒体人十年未绝的耐心宣传，有商界精英倾囊相助的慷慨支持，更有国家政府的大力扶持和倡导。

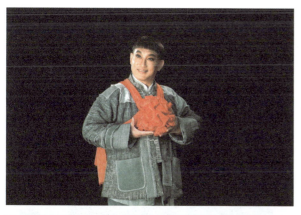
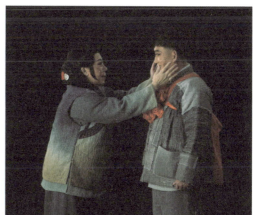
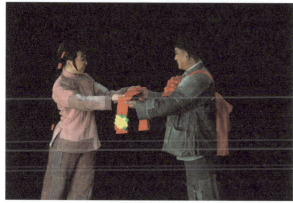
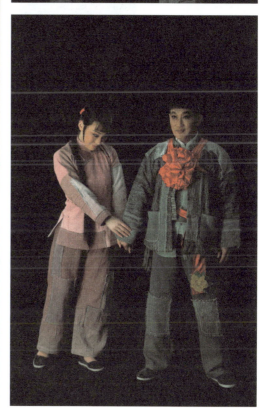

乐队

　　三百年梆子戏如何继古开今，一切都取决于当下。为了吸引年轻人，培育年轻观众，江苏省梆子剧院积极参加了"高雅艺术进校园"活动。2017年，国家非遗项目"徐州梆子"传习基地在徐州市青年路小学教育集团揭牌。先贤留下的精神财富，让戏曲艺术在校园落地生根、开起小学艺术教育的新领域。通过戏曲进校园常态化、机制化、普及化活动的开展，为孩子们打造了一个学习了解戏曲知识、参与实践舞台表演的新平台。

　　地方戏在中小型城市如果想传承下去就必须有年轻血液的输入，梆子戏剧团的"80后""90后"们担起了推广传统地方戏曲的重任。兼具学戏和演戏功能的科班制度，在中国盛行了几百年。直到今天，"科班出身"仍是对一个人专业技能最好的肯定。这批剧团里的年轻人多是专业院校毕业，他们从事梆子戏事业不再只是为了生计和填饱肚子，而是自由选择，其背后更多的是对艺术纯粹的热爱。所谓传承，就是坚守和发扬，不改初心，用一技之长，安身立命。常言道，强将无弱兵，名师出高徒，天下百般技艺，若想入门，先从拜师开始。口传心授，衣钵相继，这是梨园行内亘古不变的规矩。年轻艺人在进行了百场的戏剧进校园活动中也发挥着中流砥柱的作用，他们用年轻人的朝气和亲和力感染着校园里每一双纯真的眼睛，在舞台之外，他们也获得了成长，梆子戏的明天也更加敞亮。

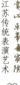

广义地说，任何一支声腔剧种，最初都是典型的地方戏。关中方言催生秦腔，吴侬软语化为昆曲，这是中国独有的戏剧现象。唱腔与方言的相辅相成，决定了剧种和地方民众共存共生的关系。这是一方水土上的人民，与生俱来的传承，也是漂泊游子的耳畔，最难以忘怀的乡音。

在三百多年的物换星移中，在从未停歇的梆子声里，徐州梆子唱出了这片华夏大地的文化自信，更唱出了这个民族的铮铮铁骨、豪迈胸襟。2008年，徐州梆子经国务院批准入选第二批国家级非物质文化遗产名录，守望与传承是梆子艺术在这个时代背景下的命题，而专业剧团、演员、民间爱好者和万千广大观众，则一直都是这支声腔复兴的希望。只要得到应有的保护和尊重，只要不断有新鲜的血液去传承和创造，并且像前辈艺人们那样用生命去坚守，徐州梆子必将生生不息，永世流传。

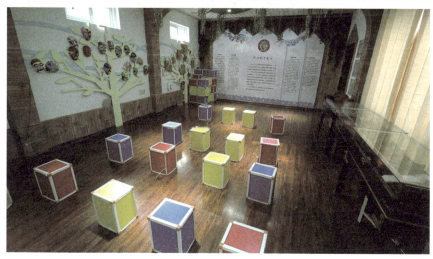

戏曲进校园

彭城的铿锵之声——柳琴戏

自古彭城列九州,龙争虎斗几千秋。徐州地处江苏省西北部,有两千五百多年建城史、六千余年灿烂文化。

艺术即生活,生活即艺术。明末清初,苏北地区自然灾害接连不断,依靠土地生活的农民们不得不离开自己的家乡,以乞讨为生,慢慢形成了规模较大的群体。"饥者歌其食,劳者歌其事",经过两百多年的优化改良,最终形成徐州柳琴戏这个独具个性的剧种。

柳琴戏发展于清代中叶以后,主要分布在山东、江苏、安徽、河南四省接壤地区。柳琴戏因用柳叶琴伴奏,也称"柳琴书",柳琴戏是以鲁南民间小调"拉魂腔"为基础,受当地柳子戏的影响发展起来的。柳琴戏曲调流畅活泼,节奏明快,并有多种花腔,谓之"拉魂腔"。在 20 世纪 50 年代初期,江苏省文化部门把民间艺人组织起来以后成立了江苏省柳琴剧团,那时候江苏柳琴还叫"拉魂腔",这个名字作为戏曲是欠文雅的,所

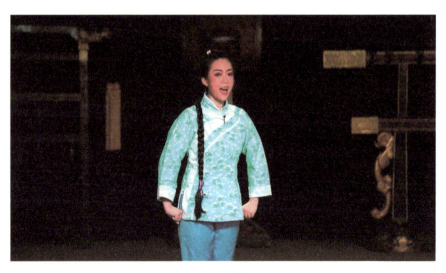

柳琴戏演出

江苏省柳琴剧院

以在1953年，经有关领导和专家共同研究，决定根据其柳叶状的伴奏乐器，把它改称为柳琴戏。1954年，在上海举行的华东区首届戏曲观摩演出大会期间，与会的专家学者一致认可了这一名称，于是正式把它定名为柳琴戏。

柳琴戏的传唱，离不开柳琴。柳琴，又称柳叶琴、金刚腿、土琵琶，是中国传统弹弦乐器。徐州是柳琴的发源地，也是柳琴的生产基地。在乐器制作界，提起徐州的孟宪洪来，恐怕没有人不知道他。他早年担任过徐州乐器厂厂长，是全国柳琴行业标准的主要起草人，荣获中国民族器乐协会颁发的"乐器（柳琴）制作终身成就奖"。虽然年过花甲，但孟宪洪现在仍然制琴不辍，每年都出精品。孟宪洪介绍说，以前在中国民族乐队中，笛子、唢呐是管乐中的高音乐器，二胡、中胡是弦乐中的高音乐器，唯独弹拨乐器中没有高音乐器，琵琶虽然有高音部弹奏，但是音色不好听，而柳琴的中高音弹拨恰恰令人清耳悦心。徐州柳琴经过不断改革后，美化了音色，扩大了音域，方便了转调，丰富了表现力，填补了民族乐队中高音弹拨乐器的空白。柳琴以其清脆明亮的音色、丰富的弹奏方法和独特的表现力，成为我国民族乐队中不可缺少的高音弹拨乐器。

因为徐州地处苏、鲁、豫、皖交界地，南北文化"摩擦交融"，所以产生于徐州地区的江苏柳琴戏区别于山东柳琴戏，除了具备北方的热情豪迈，又有南方的古朴典雅，逐渐形成现在独有的风格。而这种文化艺术品质，正好符合徐州当地人民彪悍而又热情、义气的性格，故徐州周边才有"三天不听拉魂腔，吃饭睡觉都不香"的说法。

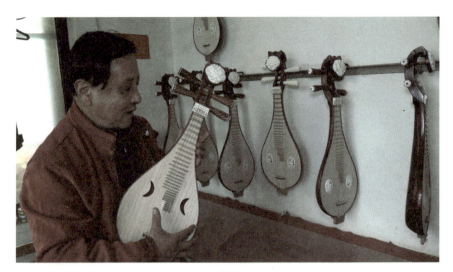

柳琴

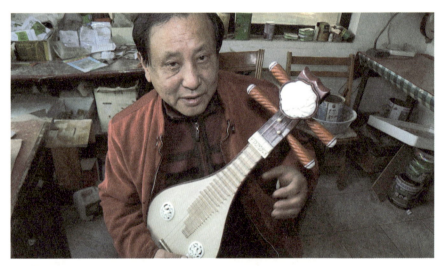

孟宪洪调试柳琴

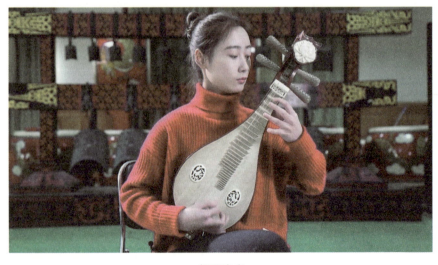

柳琴演奏

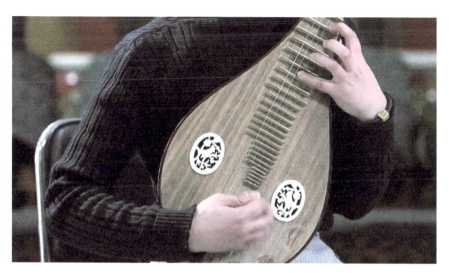

柳琴弹奏特写

柳琴戏是徐州土生土长的地方戏，在徐州有坚实的群众基础，它植根于徐州这块土地上，是徐州唯一一个本土剧种。据记载，柳琴戏在发展中也融合了江苏海州（今连云港地区）的太平歌和猎户腔。太平歌是农民们在收获季节为表达喜悦心情而产生的一种曲调；而猎户腔则是当地的猎户在狩猎之余，根据当地流行的民歌、号子等，结合当地的自然环境形成的一种曲调。

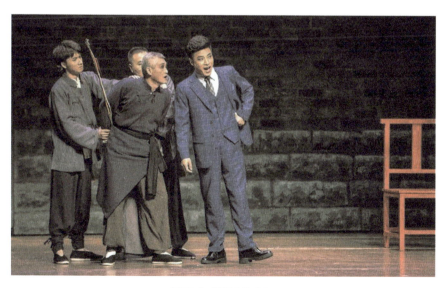

柳琴戏《彭城儿女》

柳琴戏传统剧目有二百余出，这些剧目绝大部分是由生活趣闻、民间故事中改编而来，喜剧为多，悲剧很少，另外还有一部分以忠孝爱国、惩恶扬善为内容的连台本戏。这些剧目无论是什么内容、什么人物都全部被"农民化"，即使是皇帝、高官说的也是农民话，做的是农民事，并且多以大团圆、皆大欢喜为结尾。柳琴戏中以生活小事为表现对象的被称为小戏，小戏以《喝面叶》《小姑贤》《芈建游宫》等为代表，大戏以《四告》《观灯》《大花园》等最富特色。二十世纪五十年代后，江苏省柳琴剧团又创作了很多有影响的剧目，如《灵堂花烛》《状元打更》《三赐御匾》等，在社会上引起轰动。1979年，现代戏《小燕和大燕》被拍成彩色电影艺术片在全国放映，受到不同层次观众的喜爱。

柳琴戏的表演没有固定的表现形式，其身段、步法大多数都具有民间歌舞的特点，在舞台上表演时不受拘束。其脚色行当，与京剧、梆子等叫法不同，如称老生为"大生"、彩旦为"老拐"、小丑为"勾脚"等。

柳琴戏的身段特技有"凤凰展翅""踩席头""蹉四步""门腋窝""压花场""顶碗""提灯影""鸭子扭"等。"凤凰展翅"是柳琴戏小头的表演身段，分单展翅、双展翅两种。单展翅用一把扇子，双展翅用两把扇子，脚走云步或小蹉步，手持纸扇抖动，上下翻滚，形似凤凰展翅。"踩席头"是柳琴戏勾脚身段，多用于饥寒交迫、以讨饭为生的乞丐头，此步法称"踩席头"。"蹉四步"是柳琴戏小头步法表演，脚掌着地，左脚向前蹉两下，

《孽海花》剧照

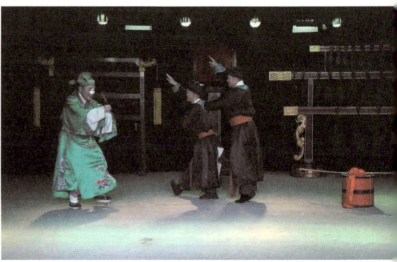

演出情景

右脚向后蹉两下,两脚交叉如是反复,故名"蹉四步"。"门腋窝"是柳琴戏的传统表演身段,形似门轴在轴腋窝中旋转,故名为"门腋窝"。"压花场"是柳琴戏早期的一种表演形式,也是由地方民间歌舞发展而来的一种独特表演手段,分单压和双压两种形式。

柳琴戏的表演具有粗犷、热烈、朴实健康的风格和浓郁的生活气息。特别是生活小戏的这种特点尤为突出。柳琴戏唱腔婉转悠扬,动人心弦,而且包涵诸多古声古韵,具有较高的美学价值。

江苏柳琴戏的传承原以家族传承为主、科班师承为辅。当地较为知名的有张氏、刘氏、王氏等谱系,这些谱系都大约有四五代的传承历史。新中国成立后的戏校教育传承是江苏柳琴戏得以优化发展的重要一环,与此前的家族传承和科班师承形成一个有机的传承整体,涌现了一代代优秀的柳琴戏人才,如相瑞先、厉仁清、王平均等。

江苏柳琴戏当今代表性人物是相瑞先、朱树龙、王晓红、孟浩、王桂珍、曹金霞、刘林林等。其中朱树龙被文化部评为国家级非物质文化遗产项目代表性传承人;相瑞先、王晓红、孟浩、王桂珍被江苏省文旅厅评为江苏省非物质文化遗产项目代表性传承人;刘林林、何美珍、姚秀云、张晓霞、季艳秋、姬光荣、杨诚、刘敏、杜桂芳、朱芳被徐州市文化广电新闻出版局评为徐州市非物质文化遗产项目代表性传承人。

柳琴戏演员王晓红,是柳琴戏的省级传承人,也是第二十二届中国戏

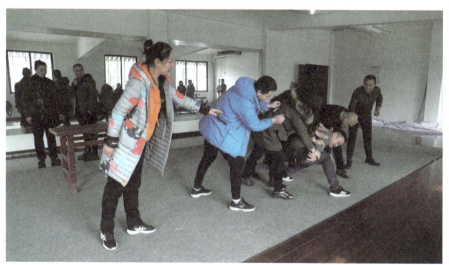

柳琴戏彩排

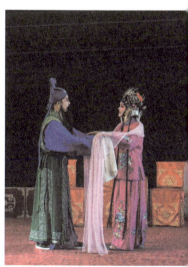

柳琴戏《张郎与丁香》

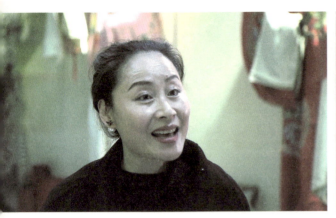
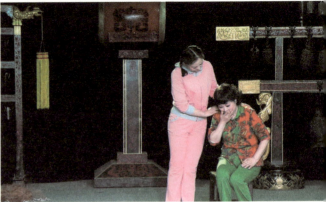

王晓红　　　　　　　　　　　　　　　演出情景

剧梅花奖的获得者。她出身于梨园世家，至今家族传承已经有六代，从小就对柳琴戏比较痴迷，走到哪儿唱到哪儿。据她自己说，她小时候对着家里的大镜子，一唱就是一两个小时，这都是很不稀奇的事情。柳琴剧团的老一辈都非常器重王晓红，团里一排戏，王晓红就搬个小板凳在上场门看人演戏，看一晚上，她就能把一出中型的戏全部记住，第二天就可以做小监制，哪位演员唱错一个字，她都能纠正过来。团里的老师还会让她临时上来唱一段，说她记戏快，嗓子好，天生就是吃这碗饭的。王晓红也暗暗笃定，自己就是为柳琴戏而生，最终考上了戏校，进了剧团，一直在前辈的培养和呵护下，不断排演大戏，直到得到梅花奖。

孟浩是王晓红的同事，国家一级演员，江苏省柳琴戏省级非物质文化遗产传承人，他清唱的柳琴戏《断桥》选段，把人物塑造得活灵活现，将故事演绎得很动人，唱腔也彰显出深厚的艺术功底。他在1996年凭借《活捉南山复》这出戏获得了江苏省优秀青年演员大奖赛银奖。回忆起当年筹备时的场景，他感慨颇深，当时徐州主管文化的领导非常重视这次比赛，专门组织了一个训练老师的班子，参赛演员每天组织在一起，由京剧老师带着每天坚持出早功，练了将近八个月，只为在这种高档次赛事中获得嘉奖。当时的孟浩才28岁，这样的经历让他上了一个台阶，也奠定了成为一名优秀柳琴戏演员的根基。

柳琴戏记录着彭城旧时的铿锵之声，浸润着徐州的文化血脉。到徐州听"拉魂腔"，如同到京城听"皮黄"、到南国听粤曲一样，图的就是原汁原味。这里的柳琴戏唱腔丰富，有"九腔十八调，七十二哼哼"之说，演唱时拖腔独特，男腔粗犷高亢，女腔柔韧细腻，还有各种花腔和尾音翻高八度的"冒腔"。柳琴戏的特点就是女腔非常委婉，非常动听。柳琴戏

的女腔就像女高音的花腔，不光音高，还拐弯，特别是唱抒发高兴心情的唱段时，会打花舌，包括尾腔的甩腔，是一个翻八度的甩腔。相较于女腔的婉转动听，男腔则是高亢激昂。对于"人负雄杰之气"的徐州来说，那妩媚多情的"拉魂腔"或许就是对社会总体形态的最佳补偿了。

2008年6月，徐州柳琴戏和徐州剪纸、徐州香包等3个项目被列入第一批国家级非物质文化遗产扩展项目名录。2009年，演员朱树龙被评为国家级非物质文化遗产项目柳琴戏代表性传承人。"哪怕是独舞，我也要跳下去"，这是国家一级演员朱树龙的座右铭。朱树龙是中国矿业大学艺术与设计学院硕士研究生校外导师、徐州工程学院特聘教师，也是徐州市未成年人戏曲教育传播中心导师和铜山区非遗专家。他1971年进入江苏省柳琴剧团工作，拜柳琴戏著名表演艺术家、厉派创始人厉仁清先生为师。47年来，朱树龙主演了60多台剧目，曾荣获国家级曹禺杯金奖、中国现代戏贡献奖、首届江苏省文华表演奖等，其代表性剧目有《红罗衫》《汉宫怨》等。他与柳琴戏著名演员、梅花奖获得者王晓红合作的《走娘家》，被中央电视台《名段欣赏》栏目全版录制并播出。

二十世纪七八十年代是徐州柳琴戏的"黄金时代"。用柳琴戏唱腔表演的《白蛇传》，一部戏能演半年。那时，每次柳琴戏演出，能容纳七八百人的老彭城剧场座无虚席，经常出现一票难求的场面。对朱树龙来说，这也是他人生中最辉煌的时期，他俨然成了剧团的"名角"。随着时间的推移，除了中老年人，几乎没有年轻人喜欢柳琴戏了。当初和朱树龙一块儿进剧团的50多人，仅剩下4人。为了生存，柳琴剧团开始从剧院走出去，为企业庆典或是乡村红白喜事演出，为了生存，专业演员们不得不学唱流行歌曲。

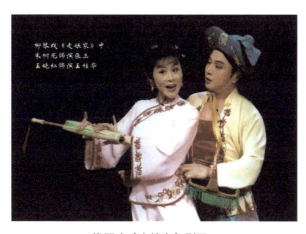

柳琴戏《走娘家》剧照

朱树龙呼吁社会一定要关注柳琴人才培养,特别是演员队伍的传承。之前徐州艺校有柳琴演员班,但是后来和江苏模特艺术学校合并后,就断了相关生源,现在剧团里演员最年轻的在三十岁左右,剧种面临后继无人的断代危机。而且柳琴戏是地方剧种,有一定的局限,它的韵白和其他剧种不一样,南方剧种的演员也无法转行填充队伍,一位柳琴戏演员,需要有五到十年的培养历程,才能进入院团,才能登上舞台。只有让艺校恢复招生,从本土培养人才,才能让这个剧种的香火延续下去。

目前,徐州非遗保护部门和相关高校已经开始重视这个问题。在柳琴戏普及方面,剧团借助文化惠民的大舞台,已经到乡镇社区演出八十场,让老百姓再度听到这熟悉的曲调。同时,剧团还打算用十年实践进行高雅艺术入校园活动,使艺术教育"润物无声、育人无形",为弘扬中华优秀传统文化,推动戏曲艺术传承发展,让戏曲之花在校园中展瓣吐蕊,让孩子们在戏曲的生动体验中学习,遨游在艺术的海洋之中。江苏省柳琴剧院的老师每周都会去徐州各高校,为戏剧社的学生进行身段、唱段教学,要

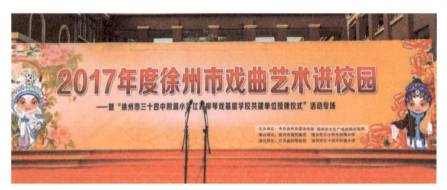

戏曲进校园活动

求每个学生都能掌握戏曲基本步法和不少于四个唱段的演唱。柳琴戏进校园活动现在已经深入人心,从最初的进入大学,到中学、小学,近两年进入幼教。让传统文化从娃娃抓起,剧团的艺术工作者身体力行地在为这门艺术播撒希望的种子,他们已经与许多学校结成共建单位,给在校学生开办特色班,培养特殊人才,希望能对今后柳琴戏的可持续发展起到引领的作用。

也许,曾经流行于徐州坊间的柳琴戏已难闻其音,只有我们的父辈还能吟唱几句。究其原因,最根本的就是缺乏创新。《迁变》是以徐州市珠山景区改造为主线,呈现徐州市拆迁棚户区还绿于民的惠民工程,以此展现徐州城乡巨变、山水之美、生态文明的现代柳琴大戏。这不单是柳琴这一传统剧目的华丽转型,更是一出传统文化与现代文化融汇的创新大戏,对更多面临生存危机的老剧目、老艺术表演形式、老民间手艺的传承,起到了良好的示范效果。江苏柳琴戏在新时代也迎来了新的发展机遇,柳琴剧团在2017年创作的大型现代柳琴戏《血色秋风》荣获了江苏省第十届精神文明建设"五个一工程"奖,第三届江苏文化艺术节"优秀剧目奖"等等。之后剧团又打造了一台民族音乐会《汉乐华章》,拿到了江苏省文华奖的优秀剧目奖。精心打造的大型现代柳琴戏《矿湖情缘》,以潘安湖的改造为原型,通过对生态文明的修复再造,展现出人的心灵疗愈之路,将柳琴戏的精神内涵提升到一个新高度。

戏曲是美好的,但目前戏曲的坚守和传承是艰辛和尴尬的,戏曲需要有人去守住这份美好。柳琴戏承载着徐州的历史文化信息,演绎着流传民间的历史文化故事。

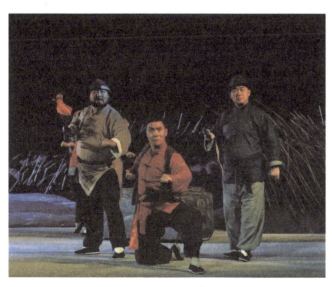

柳琴戏《芳林嫂》

滑稽戏里的苏南幽默

老苏州有句话叫"到了苏州一定要看滑稽戏"。滑稽戏是国家级非物质文化遗产，也是苏州的一张文化名片。苏式滑稽戏发源于苏州地区，以江苏南部、浙江、上海的城镇码头为传统的演出基地。江苏南部、浙江、上海地处长江三角洲，虽然方言驳杂，但都属吴语地区，且城镇集中、人口稠密，车载船装、水陆交通便利，这些都是苏式滑稽戏赖以生存的条件。苏式滑稽戏是以苏州方言为舞台语言的滑稽戏剧，综合了苏州地区的独角戏、滩簧、双簧、隔壁戏、小热昏、民间小调等多种民间说唱艺术发展而成。

滑稽戏是20世纪20年代从文明戏（通俗话剧）派生出来的新兴剧种。1927年7月25日，当时人称滑稽大王的陆啸悟在苏州组织民生社，在遂园演出《钱笃笤求雨》等戏，这是苏州最早的专演滑稽戏的团体。同年，杨宝成、凌无私、秦哈哈、王悲儿等组成星期团，其他滑稽戏剧团也纷纷组建。1929年，张冶儿和易方朔第一次合作组成龙马精神团，演出滑稽戏《包公捉拿落帽风》等。1930年代后期，滑稽戏渐趋成熟，张冶儿在滑稽戏的形成、发展过程中做出过重要贡献，时称"滑稽泰斗"。到了抗日战争中期，由于苏州的曲艺独角戏接受了中外喜剧、闹剧和江南各地方戏曲的影响，而逐步形成了现代滑稽戏的雏形。

新中国成立后，滑稽戏建立导演制，组织乐队，创作了一批新剧目。张幻尔先生就是现代苏式滑稽戏的奠基人，他的父辈都是唱文明戏的，他传承了家族事业，五岁就登台，十几岁时唱戏已经很红，他在苏浙沪、杭嘉湖地区享有众多票友，他参与编写、整理、演出的《满意不满意》《苏州两公差》《伪巡长》等，成为滑稽戏保留剧目。张幻尔的表演风格是冷面滑稽，注重情节结构、人物塑造，开创了"冷隽幽默、爽甜润口、滑而有稽、寓理于戏"的苏州滑稽戏流派。张幻尔反对硬滑稽，主张"肉里噱"，又处处出人意料，引起观众哄堂大笑。他追求笑料的幽默隽永，使观众看后时隔多日还要发笑，这是苏州滑稽戏一贯的风格。

苏州滑稽剧团建筑外观

苏州市滑稽剧团始建于1950年，经过70多年的发展，积淀下数百部滑稽戏大戏与小品。20世纪50年代，《苏州两公差》《钱笃笤求雨》《小山东到上海》等一批优秀传统剧目誉满艺坛。1960年至1980年，《满意不满意》《小小得月楼》《三十层楼上》被搬上电影银幕。进入新时期，诞生了《快活的黄帽子》《一二三，起步走》《青春跑道》《笑着和明天握手》《顾家姆妈》等大型滑稽戏，两度荣获文华大奖。

苏州滑稽剧团奖牌

　　苏州的滑稽戏在其形成的前期全以对白为主，绝少有唱的插入，后来剧中唱的成分逐步增加。苏州滑稽戏是表现吴地人民生活面貌的地方剧种，以吴方言为主要戏剧语言，利用吴地方言俗语的幽默，以及外地方言与吴方言之间语音差异造成的误会，通过说、嗙、做、唱来铺设和释放"包袱"，连续不断地引发观众笑声，并在笑声中叙述故事、塑造人物。滑稽戏剧目历来以现代题材为主，擅长反映市民生活，它把创造笑料作为自己的使命，于嬉笑怒骂之中透出人生的甜酸苦辣，观众把滑稽戏看成让人开心的艺术。

台下观众

苏州滑稽戏具备一切必要的戏剧构件，如音乐、灯光、道具、舞台美术和舞台装置等，但又同时追求自身特殊的存在形式和表达方式，比如夸张、变形等，角色登台上场，除在规定情境中完成情节推进、人物塑造外，还可以利用一切可以利用的滑稽手段引起观众发笑。由于目前戏剧市场的萎缩，苏式滑稽戏正面临日益严峻的发展困境，人才队伍青黄不接，苏式滑稽艺术的保护与传承显得十分迫切。随着传承人陆续退休，许多剧目已逐渐淡出舞台，亟待挖掘抢救。外来人口的大量涌入及多元文化的冲击，使传统滑稽戏逐渐丧失了本体艺术的传统滑稽元素，如方言俚语、滑稽唱腔等；运输、场租等成本费用的不断提高也使传统滑稽戏面临着市场迅速萎缩的严峻形势；越来越多的青年演职员难以坚守舞台，人员招聘的难度越来越大，加之市场萎缩，艺术人才老龄化等问题，传统滑稽戏正面临后继无人的尴尬境地。为应对面临的困局，促进苏州滑稽戏的保护与发展，苏州市首先设立了以苏州市文化广电新闻出版局为主管部门、以苏州市滑稽剧团为具体项目实施单位的苏州滑稽戏保护组织。苏州滑稽戏逐步建立和完善保护工作制度，明确责任、明确项目、明确目标，使保护工作具有强有力的法律保障和科学完善的制度保障。

苏州滑稽剧团标语

陈继尔是苏州市滑稽剧团的老前辈,年近90的他,每天清晨依旧雷打不动地在苏州城中心的玄妙观一带吊嗓子,从20世纪50年代起,陈继尔先生已经在这里唱了60余年,剧团里的人都称他为苏州滑稽戏的常青树。陈继尔从小学艺,对于滑稽戏他不光会演,而且善于导演,从艺40余年来,他创作、改编、执笔、导演、整理传统剧目有100余部;编写、导演的独角戏、小品有50余篇。20世纪60年代,陈老参加编、导的《满意不满意》曾多次获全国、省、市戏曲汇演优秀创作、导演奖,1962年该戏被改编成喜剧电影片,入选长春电影制片厂30年来优秀影片。1982年他任创作、导演之一的《小小得月楼》获江苏省戏曲汇演优秀创作、导演奖,百花奖,百场奖。1983年被改编成喜剧电影。1990年他参与执导的《快活的黄帽子》获全国汇演优秀导演奖、国家五个一工程优秀剧目奖、文化部文华新剧目奖,并应邀进京展演。陈继尔经历了苏州滑稽戏的辉煌时期,他也希望看到自己心爱的苏滑事业能够后继有人,艺术的种子能在姑苏这片文韵深厚的大地茁壮成长。

陈继尔在玄妙观说唱

陈继尔采访

苏州滑稽剧团就人才建设、剧目生产、理论研究、活动组织等方面制定了一系列具体措施,并给予了充分的资金保障,以保证有领导、有规划、有措施地实施对苏州滑稽戏的保护和发展创新。如今,苏州滑稽戏建立起了以顾芗、张克勤、张昇、朱雪艳、王晓萍、卞振华等滑稽戏艺术家为主的传承体系。

张克勤是一名在舞台上摸爬滚打了40多年的文艺老兵,国家一级演员,国家非物质文化遗产项目代表性传承人。

"小张一上台,笑声滚滚来",这是观众对张克勤的评价。只要能够博得观众哈哈一笑,张克勤也总会感觉很快乐。张克勤从艺近40年,先后接触过评话、舞蹈等表演艺术,说唱干净利落,表演夸张适度,形体灵活敏捷,富有激情、爆发力强,肢体语言丰富,形成具有漫画式的独特表演风格,开创了滑稽戏界获得中国戏剧梅花奖的先河,同时,他也获得了文化部第七届、第十二届文华表演奖和第二十届上海白玉兰戏剧表演艺术奖。在张克勤的心中,滑稽戏是小剧种,苏州是小地方,苏滑剧团也是个小剧团,但是这"三小"却能引起很大的轰动,它融合了各地方言、南腔北调和适度夸张,最终可以获得国家级的大奖。同时,他在表演中有一绝,不是笑,而是哭,他认为哭是天生的,一个人到世界上来一落地就会哇哇地哭,不要父母教,也不要老师教,所以哭是人的天性。而滑稽戏的精髓在于在哭中引人发笑,在揭露现实中给人希望,于哭笑不得中得到一些领悟和启发。所以,逗人笑,引人哭,就是要把观众的情感神经挑起来,都是很不容易的事情。

梅花奖是中国戏剧奖项目中的最高奖,演员能够获得一次已经是被给予极大的肯定。不过在苏州有一个人三次拿下梅花奖,她就是当代著名滑稽戏表演艺术家,苏州市滑稽剧团名誉团长顾芗。

顾芗主演过多部滑稽戏,演遍大半个中国,囊括全国五个一工程奖、"国家舞台艺术精品工程精品剧目"、文华大奖等所有重要奖项。这些滑稽戏虽然讲述小人物的故事,却折射大时代的现实,让人前几分钟捧腹大笑,后几分钟感动落泪。滑稽戏虽然是以喜剧、闹剧见长,但在塑造可爱的人物方面也积累了许多宝贵的经验。她和张克勤搭档的《顾家姆妈》就塑造了这样一位独特的滑稽戏人物形象。该剧故事从一场自然灾害讲起,租住在苏州古城紫衣巷的女护士顾飞雪突然失踪,把一对龙凤双胞胎"八月""十五"留给了扬州保姆阿旦。"有奶喝的要想到没奶喝的",在主人无端丢下两个孩子消失之后,保姆阿旦义无反顾地承担起母亲的职责,克服各种困难把他们抚养成人,含辛茹苦又抚养起第三代。但是随着时代的变迁,生活中的贫富差异和贵贱逆转形成了一系列摩擦与矛盾,面对各

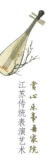

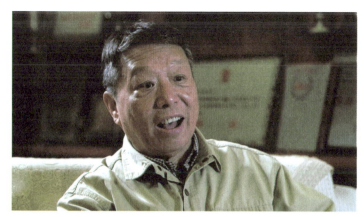

苏州市滑稽剧团
梅花奖演员
张克勤

苏州市滑稽剧团
王晓萍

苏州市滑稽剧团
张昇

苏州市滑稽剧团
朱雪艳

种误解，阿旦无怨无悔，表现出了伟大朴实的人性光芒。苏州滑稽剧团创作的《顾家姆妈》表现了一个严肃的主题，在社会生活发生急剧变化的时代，人们的观念也在迅速变化，但是我们应当弘扬乐于助人、团结互助的传统美德。这样一个正剧的题材，主人公阿旦也是一个具有高尚品质的正剧人物，用滑稽戏来表现无疑是一个巨大的挑战。顾芗老师在花甲之年毅然返回舞台，承担起塑造阿旦的重任。好演员一上场就满台生辉，顾芗扮演的阿旦从30岁演到80岁，幕间切换眨眼十几年的年龄跨度被她完美地表现出来。一举一动、一哭一笑、一言一行，可谓恰如其分，炉火纯青的表演让滑稽戏完美诠释了"人间大爱"这一深刻主题。在顾芗看来，艺术和生活是相通的，故事体现出来的是美化的生活，生活也教会了她舒服自然的表演技巧。

《一二三，起步走》创作于1996年，是一台以孩子为中心的儿童滑稽戏，它通过山村女孩安小花进城上提高班，转而当钟点工挣钱给住院的老师治病的情节，展开了一群同龄人之间、师生之间、父母与子女之间、城市与乡村几代人之间的性格冲突和心灵碰撞。在几经周折又几番戏剧性的冲突之后，他们都对在人生道路上应该怎样起步走产生了新的理解和追求。这部剧几乎囊括了所有重要奖项：中宣部五个一工程奖、文华奖、国家舞台艺术精品工程十大精品剧目等国家级奖项，作为国家级精品剧目中的第一台滑稽戏和第一台儿童剧，这部戏也被专家誉为"儿童剧创作和滑稽戏艺术取得突破性成果的佳作""第一部用滑稽戏的艺术手段创作的儿童剧"。

苏州市滑稽剧团梅花奖演员　顾芗

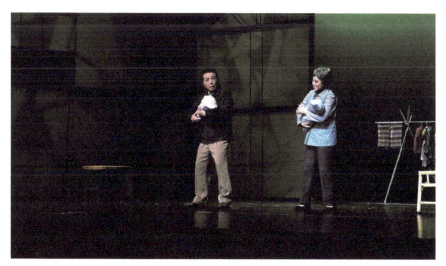

《顾家姆妈》剧照

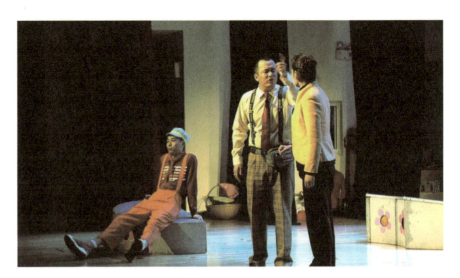

《一二三，起步走》剧照

苏州戏曲进校园活动

由苏州市文化广电新闻出版局、苏州市教育局主办的苏州市戏曲进校园系列活动，让滑稽戏走上了学生们的舞台。学生们在感受戏曲艺术魅力的同时，也通过剧中人物栩栩如生的形象、跌宕起伏的剧情培养了积极向上、关心他人、独立自强的优秀品质，起到了陶冶性情、明辨是非、提升自我等多种作用。演员们通过轻松诙谐的节目和寓教于乐的手法，让学生在潜移默化中接受地方戏剧的熏陶，获得思想道德的洗礼。

苏州滑稽戏从诞生至今已有百年历史，在几代滑稽戏艺术家的艰苦探索与薪火相传下，如今苏州市滑稽戏剧团家喻户晓。2011年，苏州滑稽戏入选第三批国家级非物质文化遗产保护名录。苏州城市因文化而名，苏州经济因文化而兴，苏州人因文化而雅，苏州滑稽戏之所以能够得到大家的欢迎，关键在于一直坚持原创，坚持为后人留下经典。唯有捕捉到大时代下小人物灵动的情感，找到塑造人物最为丰富的源泉，才能融会贯通、曲径通幽，更好地诠释和展示苏州文化的内涵。

吴语话姑苏　评弹唱传奇

"君到姑苏见，人家尽枕河。古宫闲地少，水巷小桥多。"苏州美，不仅美在她得天独厚的自然山水环境，也不仅美在她繁华富庶的物质生活条件，更美在她悠久灿烂的传统文化。评弹，作为江南最具代表性的曲艺曲种之一，早在四百多年前，就诞生在苏州。

评弹起源于宋代说话，那时就有烟粉、灵怪、传奇、公案和讲史等分科。明朝中后期，苏州作为江南经济文化中心，交通发达，商旅往来频繁，在这样的背景下，文化活动也出现了空前的活跃，扎根民间的说唱形式在吴文化的长期熏陶下，逐步转化为具有苏州地方特色的说唱艺术，苏州评弹由此诞生。

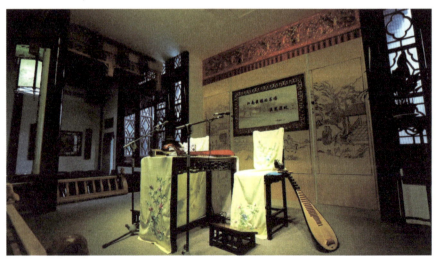

评弹表演舞台

御前弹唱

早期评弹曾在露天演出，明末的李玉在他的《清忠谱》中这样写道："玄妙观前有一李海泉，说的好岳传，被我请他在此间李王庙前开设书场。"到了清初，评弹逐步转入茶馆书场，进入职业化的艺术道路。在苏州评弹历史上有一个人不得不说，他就是乾隆年间的评弹艺人王周士。相传王周士在沧浪亭为乾隆皇帝御前弹唱，受到乾隆皇帝赞赏，乾隆将其带入宫中侍候皇族。有了皇家这张招牌，说书先生的身份一步登天，王周士将评弹艺人的地位提到了空前的高度。中国苏州评弹博物馆里有块牌，写的是"珠落玉盘"，但是其实最早这块牌子写的是"恕不迎送"。那为什么要刻上"恕不迎送"几个字呢？还是和评弹艺人早先的地位有关。

在王周士之前，评弹演员的地位是很低的。比如说，艺人在说书的时候，看到进来一个有钱人，他要马上站起来，招呼一声"老爷您好，您座"。如果说书期间，有个地位高的听客要走了，评弹艺人还要站起来，道一声"老爷您走了，走好，明天再来"。但是这种情况在王周士御前弹唱回来以后得到了改变，皇上封王周士为七品顶戴，他上场子说书的时候也是坐着轿子，两边有当差，打着牌子去说书的，所以他在说书场的中间挂了一块"恕不迎送"的牌子，意思就是评弹的说书先生地位绝对不比听客低，大家都是平等的，说书听书都是自由、自愿的，就不需要繁文缛节来束缚艺人了。后来，评弹博物馆装修，而且社会对于文艺工作者尊重有佳，也为了彰显评弹艺术的演奏特色，所以就把牌子换成了"珠落玉盘"。这段故事也印证了评弹的流变历程。

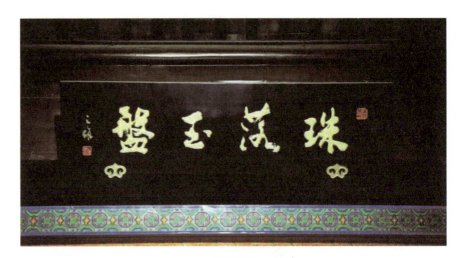

书场牌匾

　　话说，从京城回苏的王周士并不愿长期远离他所习惯的苏州书场和观众，他于1776年在苏州宫巷第一天门创立了接纳评话艺人的首个行会组织光裕公所，后称光裕社，以示评弹艺术光前裕后的意思。苏州市曲艺家协会副主席周明华介绍说，苏州评弹行内有句话，叫"千里书声出光裕"。光裕社为苏州评弹的发展做出了重要贡献：第一，光裕社是一个为艺人提供说书场所的茶馆，艺人可以在这里切磋技艺，表演养家，休闲娱乐；第二，光裕社为评弹艺人的子女开办了一个学校叫裕才小学，解决了艺人子女上学问题，如果艺人常年在外面演出，儿女的衣食住行和读书学习全部由学校照顾，打消了艺人的后顾之忧；第三，光裕社还买了块地皮，在苏州的北边相城，为那些晚年穷困潦倒的老艺人作为葬身墓地，只要是评弹艺人就提供免费安葬。在成立后的数百年时间里，光裕社制定行规行风，逐步规范起评弹艺人从拜师学艺、师满出道，到同业竞争等一系列行业行为，为保护艺人权益、培育评弹艺术人才、推动评弹艺术发展做出了重大贡献。有了光裕公所的庇护，评弹艺术在苏州得到了空前的发展，涌现出了一大批的名家和流派。

光裕公所

此外，王周士还认真地总结了自己说书艺术的经验，撰写了《书品》和《书忌》传承后人。所谓《书品》其实很简单，只有56个字，却字字珠玑，他提到评弹表演的要领是"快而不乱、慢而不断、高而不喧、低而不散"。意思就是，说得快时，要有逻辑，有条不紊才能让听客听懂；说得慢时，要全神贯注，牢牢牵住听众的情绪；声音高时，不能喧嚣，而要有美感；声音低时，要品味出书的境界。《书忌》也是56个字，都是四字句。他提出说书最忌讳"苦而不酸、哀而不怨"，即表现苦时必须要有酸楚的情绪带动，表现哀时，脸上不能没有愁怨的表情。《书品》和《书忌》涉及评弹书目的内容、结构、情节和艺术处理、艺术态度以及艺人应有的修养，还对艺人提出了学习处世等多方面的要求。在苏州评弹的早期，有这样一份很全面的总结是难能可贵的。到了清中晚期，苏州评弹已经相当繁荣，逐步积累了一大批书目，拥有了专门的演出场所，出现了陈遇乾、毛菖佩、俞秀山、陆瑞廷等名家，他们发展了王周士的书艺，创造了新的流派唱腔，拓宽了技巧思路，从而奠定了今天苏州弹词的基本形式。

评弹是评话和弹词的合称。其简便的说唱形式、精彩的节目内容、惟妙惟肖的表演方式，深受观众的喜爱，它与中国昆曲、苏州园林一起被称为苏州的文化三绝。评话又称大书，只说不唱。大是形容其风格粗犷、气势宏大。大书以演绎历史故事为主，内容多为金戈铁马、邦国纷争、公案武侠。代表书目有《三国》《岳传》《隋唐》等。通常一人登台表演，注重说、噱和起角色。所谓说就是说表，评弹说表最早只有叙事，即第三人称的表述，后来产生了由第一人称的代言发展为具有立体感的"起角色"，即吸收戏剧的表演方法来表现人物。这样在平面的叙事之外，又有了立体的代言，在客观的说表之外，又有了主观的"起角色"。评弹演员都要重视说表，不断地提高自身的说表水平，才能使自身的艺术水平得到更大的提高。所谓噱，也叫噱头、放包袱。评弹演员在书场里面讲话一定要有些噱头，要诙谐幽默一点儿，噱头一放，下面哗一笑，气氛自然就轻松亲切了。噱乃书中之宝，是评话不可丢弃的一部分，名家说书都会自创噱头和放噱头。除了嘴说，演员还会根据情节借助醒木、折扇、手帕等道具来烘托氛围。

旧时评弹表演图片

旧时书场前台场景

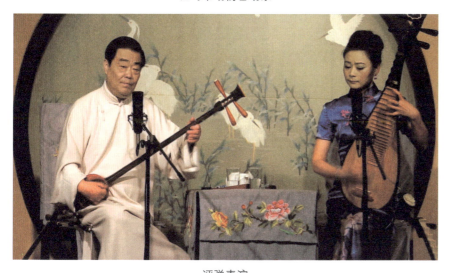

评弹表演

相较于大书评话，弹词则称小书，专说才子佳人、传奇故事、人情世态等世俗场景。代表书目有《珍珠塔》《西厢记》《玉蜻蜓》等。弹词原以男艺人为主，单档或双档演出，清末开始有了女艺人，并发展出双档、三个档、男女混合双档，但一般以双档为主，有说有唱。上手持三弦，下手抱琵琶。表演注重说、噱、弹、唱、演和理、味、趣、细、奇。

说、噱、弹、唱、演，虽然只有五个字，但是不低于三十年都不一定入得了门。说要说得绘声绘色；噱头要幽默风趣；弹是弹琵琶，自己伴奏自己唱；唱呢，更加讲究，有 27 种流派，多数艺人一辈子也只能唱好一种流派；还有最后一个是演，要扮演各种角色，一会儿是太监，一会儿是皇上，一会儿是奸臣，一会儿是忠良，其中的转换和拿捏也是功夫。所以这五字技能需要加以多年的琢磨和练习才能表现得有板有眼。还有更上一个层次的五字意境，叫作理、味、趣、细、奇，这是在掌握了五项基本的技能之后，艺人所想让观众领悟到的妙趣所在：理就是要讲道理，这是评弹的根本；味，就是说得有味道，唱得有韵味，听得津津有味；细，是评弹最大的特点——细腻，相较于其他戏剧热闹的舞台，评弹就一两个人，道具也简单，它吸引人的地方就在于细腻。比如说三国演义中的火烧赤壁，书上就两三回的篇幅，几张纸讲完了，评弹可以每天说两个小时，唱满三十天，单单改编的火烧赤壁讲本，就有两本书那么厚，可见评弹在细节上的创造力和想象力；趣，就是有趣，台上表演的角色生动，无论是大小角色，都要栩栩如生，活灵活现；最后一个字是奇，即奇峰突起，不循规蹈矩而要出其不意，吊起观众的好奇心。

苏州评话和苏州弹词大都从说书人的角度向听众叙述故事，有时又化身为书中角色，在角色和说书人中间跳进跳出。评弹艺人在长期的演出实践中积累了丰富的语言经验，尤其吴方言特有的幽默轻松、微妙传情，各种比喻、俏皮话、歇后语、双关语都被评弹艺人运用的出神入化。苏州评弹早在清朝中后期就形成了三种大流派，即陈遇乾的陈调、马如飞的马调、俞秀山的俞调，后人在这三种流派的影响下，评弹的流派唱腔代有创新，一代又一代艺人呕心沥血、孜孜以求、自创新调，经过一两百年的融合，逐步形成了今天的 27 种流派。这些流派唱腔有的飘逸缠绵、优雅从容，例如蒋月泉创立的蒋调；有的刚柔相济、声情并茂，例如徐丽仙创立的丽调；有的声腔苍越、感情浓郁，例如张鉴庭创立的张调；还有的风趣调皮、长于叙事、亦可抒情，例如姚荫梅创立的梅调。总之风格各异、多姿多彩。不断创新的评弹艺术，创造了丰富多彩的评弹音乐资源，各具风格的评弹流派唱腔都有着共同的特点：优美、儒雅、婉转、沉静，像江南的曲水清流，

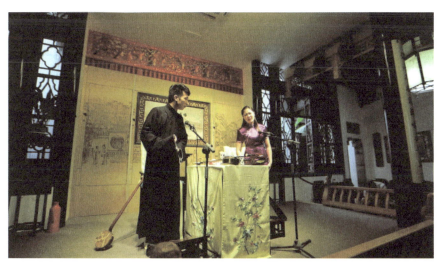
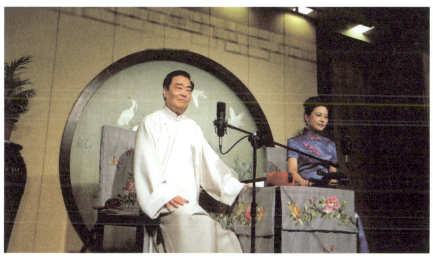

评弹表演

顺畅又轻柔慢转，纯净又韵味悠长，以一种独具一格的叙述音乐声腔系统，形成了富有魅力的江南水乡音乐，在中国的音乐系统中显示出独特的地位。

苏州评弹书目众多，传世的传统长篇书有一百多部，评话有《三国》《英烈》《岳传》《水浒》《七侠五义》《封神榜》《隋唐》《西游记》等五十多部；弹词有《珍珠塔》《玉蜻蜓》《三笑》《描金凤》《双金锭》《西厢记》《白蛇传》等七十多部；广为传唱的开篇则有《杜十娘》《莺莺操琴》《宫怨》《新木兰辞》等一百多首。四百年来，听评弹对于苏浙沪一带的群众来说，不仅是一种艺术欣赏活动，也是一种生活方式，一种精神世界的满足与安宁。

评弹博物馆内场景

在苏州市平江路中张家巷的中国苏州评弹博物馆内，有一处吴苑深处书场。书场仿清代沧浪亭而建，距今已有一百多年。每天下午，络绎不绝的听众从四面八方赶来观赏评弹艺人的表演。书场是评弹的演出空间，评弹诞生的四百余年来，书场经历了重重变迁。评弹的早期书场由茶馆兼营，称茶馆书场，起源于清中晚期。早上卖茶，下午、晚上则辟为书场。茶馆书场早期，由于封建社会的偏见，女子说书还没有出现。台上进行弹唱表演的一般是一到两位男子，观众席中间的一条长桌称状元台。早期茶馆书场男女有别，即使出现少数女客也只能旁坐，不得入主席。座位越往后听书人的身份越低下。书场内喝茶的、嗑瓜子的、卖小吃的、甩毛巾把子的非常热闹。

吴苑深处书场

评弹观众

新中国成立后，苏州评弹进入一个崭新的发展时期，这与一个人是分不开的，他就是党和国家的领导人陈云。早在20世纪80年代初，陈云同志就对苏州评弹界提出了保存和发展评弹艺术的方针，出人、出书、走正路。他提议创建了第一所培育评弹人才的学校——苏州评弹学校，并亲自担任名誉校长。经过几十年的发展，苏州评弹学校培养出了一大批优秀的评弹艺术人才。随着评弹艺术的不断发展，评弹跨出了吴语区域，走出了国门，在对外文化交流中，苏州评弹以其特有的艺术魅力赢得了海外侨胞和外国友人的高度赞赏，他们称苏州评弹为中国最美的声音。

苏州评弹学校

校训：出人 出书 走正路
校风：光前裕后 传承创新
教风：育人以德 授艺以道
学风：品学兼优 德艺双馨

苏州评弹学校校训

评弹表演

2008年，苏州评弹入选第一批国家级非物质文化遗产名录。似水长流的评弹，深藏着苏州人的市隐心态，他们将金戈铁马、儿女风月贮存在心中，却宠辱不惊地过着平凡而琐碎的市井生活。评弹，如同一幕永不谢幕的长书，一次次的场景变换，一年年的人物更迭，转眼就是四百年。

巫以歌舞娱神　道借斋醮悦民

苏州是中国道教盛行的地区之一，唐宋时苏州道观甚多。位于城市闹市中心观前街的玄妙观，始建于西晋咸宁二年（公元276年），距今已有1700多年历史。清乾隆皇帝三次巡江南都到访玄妙观，并题写匾额。玄妙观现为全国重点文物保护单位，是江南重要的道教宫观之一。

玄妙观外景

玄妙观内文化积淀深厚，民间传说动人，旧有十八景之说，分别为元赵孟頫所书玄妙观重修山门碑、麒麟照墙、朝北玄帝铜殿、六角亭、钉钉石栏杆、一步三条桥、无字碑、海星坛、一人弄、杨芝画、运木古井、妙一统元匾额、靠天吃饭图碑。如今，十八景中还现存九处。玄妙观现有山门、主殿（三清殿）、副殿（弥罗宝阁）及21座配殿。山门雄伟高耸，上悬康熙皇帝御笔赐额"圆妙观"（为避康熙玄烨名讳，一度改称圆妙观）。南宋淳熙六年（1179年）重建的主殿三清殿面阔9间，进深6间，高约30米，建筑面积1125平方米，重檐歇山，巍峨壮丽，是江南一带现存最大的宋代木构建筑。梁思成先生对它专门进行过考察，给出了很高的评语：长江以南保存最古老的木结构建筑。殿中须弥座上供着高17米泥塑贴金的3尊神像，正中是元始天尊，两旁是灵宝天尊和道德天尊，俗称"三清"。神像高大庄严，是宋代道教塑像中的上品。"三清"中道德天尊又称太上老君，传为老子李耳。像座有老君像石刻，为唐吴道子绘像、唐玄宗题赞、颜真卿书，由宋代刻石高手张允迪摹刻，可称四绝碑，是目前国内仅存的两块老子像碑之一。玄妙观的历史价值和艺术价值都弥足珍贵，同时又具有浓郁的道教色彩，于潜移默化中将道教的教育和精神思想传递给信众。

玄妙观太岁殿

玄妙观藏经楼

斋醮又称斋醮科仪，是道教宣道祈福的主要仪式。在斋醮科仪中，道士们身着精美的道袍，手持各类法器，吟唱着古老而悠扬的曲调，祭告神灵，祈求消灾赐福。苏州道教音乐是一种地方性的道教音乐，长期以来在道教盛行的苏州地区发展，为当地道教法事科仪活动服务。苏州道士们擅长器乐，无论唱做念舞都是用丝竹乐队伴奏，配合法师做祝神祈福、降妖驱魔、超度亡灵等活动，具有通神达圣、烘托和渲染宗教气氛、增强信众信仰意念的作用。

苏州自古就是人文荟萃之地，江南丝竹是苏州一带最为流行的民间器乐之一，其源流可追溯到先秦时期的丝竹乐。至明清时期，丝竹乐已不再是宫廷专属，开始出现在各种民俗活动当中，普及范围逐渐扩大，影响力度在民间也大大增强。它的音乐形式、表演方式为当地人民所熟悉和接受。苏州每逢节日便有举月相庆之俗，更使丝竹乐走入宗教庙宇祭神活动中，为宗教活动增添声势和气氛。苏州道教音乐在这样一个浓厚的民间音乐氛围中产生并发展，大众的审美趣味要求促使其对民间喜闻乐见的音乐形式进行学习和借鉴。苏州玄妙观道教音乐的形成有两个重要因素，一个是道教整体发展的因素，另一个是苏州本土的因素，两者相合才形成了苏州玄妙观道教音乐独特的音乐特点。顾名思义，苏州玄妙观道教音乐以苏州玄妙观宫观为核心，是苏州周边道教音乐的集中体现。

作为道不离俗的苏州道教，其音乐在丝竹乐长期影响下，为适应民众的信仰需求和生活习俗，于潜移默化中吸收丝竹音乐元素，以改变旧有的科仪音乐内容和形式。苏州玄妙观道教音乐属于正一派道乐，它继承古代

音乐的传统,吸收南唐、南宋等宫廷、庙堂音乐成分,有宫廷音乐古雅的艺术特色,也就是所谓的皇家音乐特征。同时,苏州玄妙观道教音乐更多地融合了地方语言和民间音乐的成分,受到堂名音乐、江南丝竹、昆曲、苏州评弹、吴歌等吴地音乐艺术形式的影响,大量吸收了这些音韵的养料,又针对自身的需求不断发展,形成独树一帜的风格。

因地理优势,现在玄妙观已成为苏州地区道教音乐的主要活动场所,每日太清殿的早课吸引了无数香客。因苏州经济较发达,人民生活富裕后有更多的精神生活需求,其中历史悠久的道教信仰自然就成为人们寻求精神慰藉的一个重要方面。

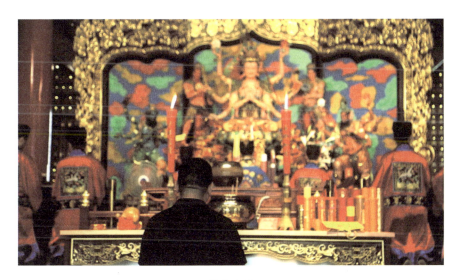

信客上香

道教音乐首先是道教信仰世界的组成部分,我们从远古巫戏这种文化开始,"巫以歌舞娱神"。这里的"娱神"就是对神的进贡和表达虔诚的过程。在这个过程中,苏州道教音乐首先是敬神,老百姓通过道长进行道教科仪的表演,把自己的一份虔诚的心向神灵去报道,祈求个人的身体健康、事业顺利,祈求国家、社会的国泰民安、风调雨顺。在这个过程当中,斋醮科仪一直作为区域利益或者说区域凝聚力的一种黏合剂。老百姓一年下来都在为自己的利益奔波、忙碌,到了某一个时间点,大家集合在一起,为了社区共同的利益,祈求风调雨顺,保佑农业生产。比如苏州有一个节日叫"雷旦",就是农历的六月廿八,这一天是雷主的生日,在这一天进行一场科仪,把大家共同的愿望凝合在一起,发散出来、表现出来。苏州道教音乐为宣传道教思想、凝聚道教信仰力度以及为民间广施恩泽起到了

不可估量的作用。苏州道教音乐结合宗教与世俗音律的特点，来吸引更多朝拜的信众，它的乐器使用、律起伏等特点均参考世俗音乐，这样的音乐一方面增加了宗教活动的气氛，另一方面也利用世俗社会中喜闻乐见的音乐形式进行道义思想传播，将一般的凡尘俗事烘托升华成缥缈灵美的意境。这种美的发展趋势正是为自身宗教发展广泛笼络信众、传播道义而产生。道教音乐的功能一方面是发挥了作为社会的黏合剂的作用，向神祈福，也就是宗教方面的作用，另一个方面是娱乐老百姓。早期的斋醮活动很多时候是根据农业生产节气进行的，老百姓忙碌了几个月，田里的庄稼生长稳定了、丰收了，闲暇的时间就到宫观里，一是来感谢神灵，或者说祈求神灵保佑，另一个就是来表达自己丰收后的喜悦心情，以及对美好生活的憧憬。

 道士们演奏的乐曲音响效果和谐优美，在将音色与节奏进行多方面结合的同时，最大限度上突出每种乐器的特色。苏州道教音乐之所以具有鲜明的特色，在于它运用了民间江南丝竹乐器与道教法器组合演奏的形式。苏州道教音乐的演奏器物于道内人来看都属于道教法器，是道教内部用以做法宣教的神圣之物，而对于道外人来看是将苏州道教音乐视为一种艺术来欣赏和研究。其演奏器物有乐器和法器之分，其中乐器包含了江南丝竹所使用的全部乐器，如三弦、二胡、笙、扬琴、双清、琵琶、唢呐等。法器是道教内部专属使用的器具，用以显示法力，具有象征意义，像木鱼、法螺、圆磬、铙钹、铃主等。自古以来，法器在道教法事中的地位举足轻重，其用以及神通神感动神灵，功用重大，受到道教科仪的重用、信众的追捧和崇拜，在道教音乐中独特的音响效果亦成为道教音乐区别于普通民间音乐的重要标志。

 虽然音乐演奏中的各种拉弹吹管乐器都可称为道家法器，但真正专属道教的器物大多体现在同属法灵等打击法器上，这些打击法器除了丰富苏州道教音乐的音响效果和主体结构、凸显道性以外，还为宗教祭神和祈祷仪式渲染气氛增添法力效果。丝竹乐器丰富了苏州道教音乐的主题和旋律，使音乐更加热烈、有情感、有韵味，而法器演奏则保证了它的宗教性和神圣性，使音乐作为一种语言，在连接人与神的交流沟通方面更加具有权威性。

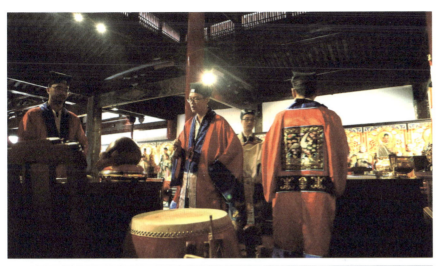
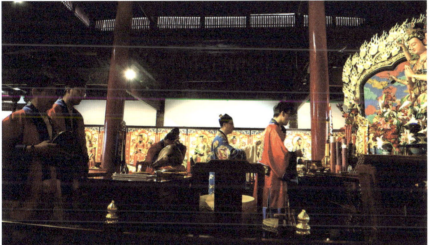
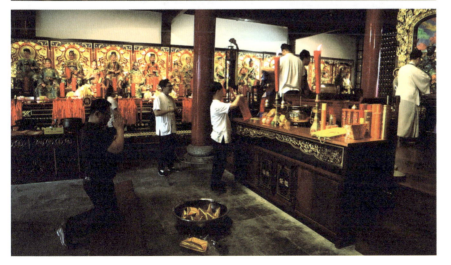

做法

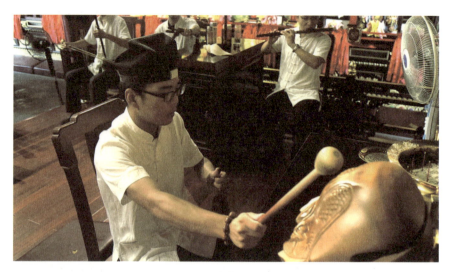

木鱼

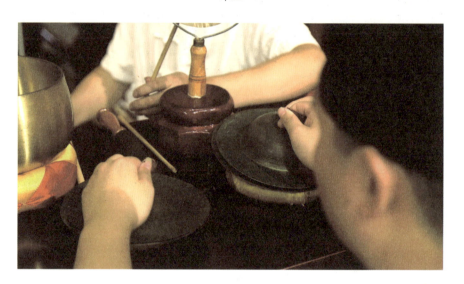

铙钹

苏州道教音乐的乐器按演奏方法分类可分为吹奏乐器、拉弹乐器、打击乐器三大类。吹奏乐器有曲笛、笙、法螺、大小唢呐、号筒、长尖等。曲笛在苏州道教音乐合奏中占据主导地位，是旋律加花、嵌档让路、繁简配合的主要表现乐器，发音悠扬饱满，多采用连音演奏，使声部表现华丽而又流畅。

拉弹乐器主要有三弦、提琴、双清、二胡、板胡、琵琶、扬琴等，三弦的音质较为豪放，音量大、音域宽，在苏州道教音乐中多运用于曲牌演奏，对旋律进行方向起指导作用。提琴琴筒由椰子壳制成，外形酷似椰胡。打击乐器有木鱼、点鼓、战鼓、红鼓、单皮鼓、手鼓、圆磬、引磬、钲、铙钹、云锣、法铃等。

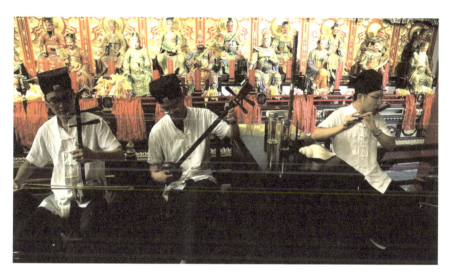

二胡、三弦、笛子

二胡

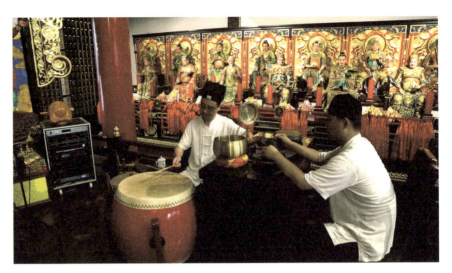

同鼓

鼓在乐队当中起到节奏控制兼指挥的作用。同鼓，是民间流传的较大型的鼓类乐器，属堂鼓的一种，是苏州道教音乐鼓段演奏的主要乐器。同鼓鼓身中间段呈筒形，两面蒙牛皮，演奏时将鼓身四轴铁环悬于木质鼓架的铁钩上，音质宽厚、饱满、坚实、有力，对情绪及气氛的渲染作用比较大。同鼓的演奏技法比较多，有单打、双打、滚击、闷击等，敲击鼓框、鼓边、鼓心，均可获得不同的音色。在法事科仪中，一般由资历比较高的道长于仪式开始之前或曲牌演奏之前进行敲击，可演奏出风格迥异的鼓牌子。

苏州道教音乐对很多以民间音乐题材进行提炼、加工或者套用，具有代表性的有《碧桃花》《步步交》《散花》《祝寿》等。《碧桃花》俗称"吹打"，是取自民间音乐的代表曲目之一，经过苏州道士改编和规范后，由多首笛曲和中、快两个鼓段连缀成套。道家认为，鼓的声音具有通神及辟邪的双重作用，钟磬的声响既能通神也可除魔，钟口向下，其声能召唤地府神灵。钟鼓齐鸣万物苏醒、功德圆满，在旋律感极强的基础上加入道教鼓的律动，烘托出音乐的仙道气氛和宗教色彩。

苏州玄妙观道教音乐包括器乐和声乐两大部分。器乐主要有"笛曲""鼓段"和由两者连缀而成的"套曲"，演奏方式有"坐奏""行乐"等。"笛曲"包含"钧天妙乐"42首、"古韵成规"27首、"霓裳雅韵"27首和"迎仙客"等其他流行笛曲几十首。"鼓段"有"慢鼓段""中鼓段""快鼓段"等。"套曲"有发擂吹打、头套吹打、二套吹打、夜式吹打和凡鼓段。还有一些没有鼓段的套曲，流传下来的还有近20套。声乐为道教的经韵，

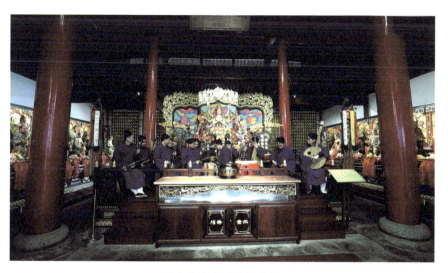

道士们演奏《碧桃花》

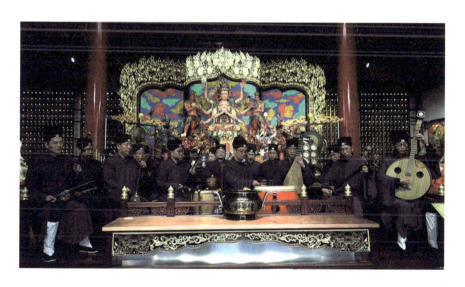

道士们演奏《将军令》

有旋律的为"韵腔",包括"赞""颂""偈""诰""咒""符"等多种形式。

乐曲不单只是描绘苏州古城香烟缭绕、碧桃花开的意境,更表达了玄妙道伦今何在、碧桃花开气长存的神仙境界。另一首著名曲牌《将军令》则是完全相反的风格。《将军令》本是民间吹打音乐,曲调雄壮、节奏欢快、气氛热烈,表现将士出征和凯旋的情节。苏州道教音乐经过吸收改造在斋醮法事中演奏词曲牌,象征召神遣将、镇压邪魔的威严场景。黑格尔在《美

学》中说道："宗教往往利用艺术，来使我们更好地感受到宗教的真理，或是用图像说明宗教真理以便于想象。"宗教利用艺术的形式，常常能够使深奥的抽象的宗教教义、宗教思维以广大普通群众都能理解和接受的方式表达出来。道教音乐作为宗教音乐，音乐形式主要是配合斋醮活动的，音乐表现内容大都是烘托镇邪驱魔、剑拔弩张的紧张气氛，表现召神遣将、声势浩大的激烈场面，寄托盼望风调雨顺、祈求保佑平安的心情，或展示修道者清静无为虚无缥缈的意境。

　　道教音乐渗透着道教的基本信仰和美学思想，反映潜心修练、与世无争而最终能够得道成仙的追求。音乐的情绪化推动，使科仪内容更具有神圣感和庄严感。苏州道教音乐作为一种道教语言，负载着传播道义和道教思想的任务，在长期的历史发展中根据自身的特点，因地制宜，融合了民歌、民间器乐曲、戏曲等众多俗乐的因素，形成自身的音乐特色，在民间广泛流传和应用。2006年5月20日，苏州玄妙观道教音乐经国务院批准列入第一批国家级非物质文化遗产名录。姑苏仙乐，道因乐而名扬，乐亦由道而流传。

听潺潺丝竹曲调　品浓浓江南韵味

江南，自古就是钟灵毓秀、人文荟萃之地。太仓，地处江南腹地，得天独厚的地理位置和文化底蕴，催生和孕育出了一种当地特色的民乐形式——江南丝竹。

"一曲丝竹心已醉，梦听余音夜不寐。内中奥妙谁得知，仙乐霓裳人间回。"这是一首流传广泛的民谣，生动地道出了江南丝竹令人魂牵梦绕的独特音乐魅力。

关于江南丝竹的起源，业界一直有争议。不过，随着相关研究的渐趋深入，"昆曲说"因为有据可考而显得更加确切可信。"昆曲说"认为，明嘉隆年间，戏曲家魏良辅和张野塘在太仓南码头改革昆曲创制水磨腔，而江南丝竹正是在昆曲水磨腔的基础上发展演化而来的。

江南丝竹流行于以太湖为中心的广大长江三角洲地区，除太仓外，在上海、浙江及江苏南部的一些地区，江南丝竹也很兴盛。也因此，江南丝竹长期以来都没有一个统一的称谓，有的地方称它为"丝竹"，有的地方称它为"国乐"，还有一些地方称它为"清音""仙鹤"。直到1952年，才被正式定名为"江南丝竹"。

江南丝竹的演奏乐器可分为竹管类、丝弦类和打击类三大类别。

二胡是江南丝竹中的主奏乐器，演奏风格柔和，旋律流畅、优雅。二胡演奏要求右手弓法丰满柔和，连绵不断，力度变化非常细腻，左手传统演奏习用一个把位，常用的演奏技法有滑音、勾音、空弦装饰音、左侧音、垫指滑音等。

曲笛，是昆曲的主要伴奏乐器，同时也是江南丝竹的主奏乐器。曲笛声音清脆、音色明亮，柔而不暗、明而不刚，极富艺术张力和表现力。

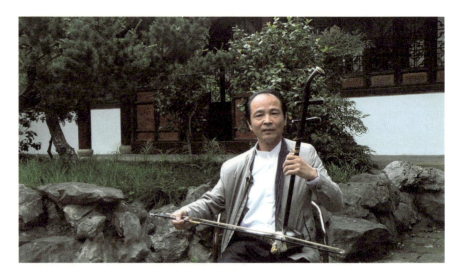

二胡

曲笛

古筝

古筝，质朴高洁，细如发丝的琴弦经由演奏者巧妙的弹拨，变换成时而悠扬舒展、时而明快激越的旋律。

扬琴，是江南丝竹演奏乐器中比较特殊的一种，它的声音饱满、音色圆润。除曲笛、古筝和扬琴以外，常见的江南丝竹演奏乐器还有笙、箫、中胡、提琴、琵琶、阮、三弦、板鼓、碰铃等等。

扬琴

笙

琵琶

碰铃

"加花",是江南丝竹演奏中使用最为频繁的一种演奏方法。"加花"是指乐手在原有曲谱的基础上,根据所使用的乐器的特点,适当地加入装饰音,以使原本较为平实的乐曲旋律变得更加丰富、多彩。

有"加"就有"减",有"繁"就有"简",经过长期的磨合,乐手们摸索出一套"你繁我简,嵌档让路"的演奏技法。通俗地讲就是,乐手在可以发挥的段落自由发挥,其他乐手则相应地选择让步,衬托他的演奏。因为不论是"加"还是"减",都带有相当大的随机性和主观性,所以,同一首曲子,不同的乐队,甚至同一支乐队前后两次演奏出来的旋律都不会完全一致。

在这种情况下，就有了一个艺诀，叫作"看似有谱却无谱"。看上去有谱，这只是作曲家的谱，如果照着谱子演奏，就会比较平淡。在原乐谱的基础上随机地加一些滑音或是颤音等，旋律就不一样了。当代民族音乐理论家吴国栋先生认为，江南丝竹作曲家编的总谱，不要叫总谱，就叫江南丝竹演奏参考谱。他说参考谱可以一曲百奏，在不同的地区、不同的人群演奏同一个曲子，可以形成完全不一样的味道，这样曲谱就"活"起来，叫作"死谱活奏"。

正是由于"加花"等演奏技法的运用，使得江南丝竹具有即兴演奏的特点，这一点在乐曲《欢乐歌》中表现得最为鲜明。

《欢乐歌》是江南丝竹八大名曲之一，曲调明快热情，起伏多姿，富有歌唱性，旋律流畅，由慢渐快，表示欢乐情绪逐渐高涨，常用于喜庆庙会等热闹场合，表达了人们在喜庆节日中的欢乐情绪。《欢乐歌》曲调就是采用放慢加花的变奏技法，将母曲《欢乐歌》发展成慢板和中板段落，而以母曲为本段，构成了（A1A2A）的变奏体结构，也就是说据以发展的主题在后，因此有人称它为"倒装变奏式"。"放慢"是将母曲的音调节奏，逐层成倍加以扩充，如将一拍放慢为两拍或四拍，用以扩大结构。"加花"是在放慢的节奏上，围绕母曲的骨干音，增添几个相邻的音，以装饰和丰富旋律。这样就发展成与母曲具有一定对比的新型曲调，若不仔细分析，很难辨认其渊源关系。这是传统民族器乐创作中运用最为广泛的一种旋律发展手法，民族器乐小合奏《江南好》就是据此改编的。

即兴演奏，看似简单随意，实则是对乐团成员间默契程度的极大考验。成立于2007年的太仓五洋丝竹乐团，其前身可追溯至1994年成立的太仓市文化馆恒通民乐团。乐团里老一辈的乐手们，大多是从小玩到大的好朋友、好兄弟，相互之间非常熟悉。大家经常合作，很有默契。不需要手势，也不需要眼神，就听声音，每个人要表达的，其他人都能知道。

每个演奏员的文学修养、对音乐的理解、人生的体验各不相同，即使同一个人在不同的时期，演奏风格也不尽相同。为了让乐手们的即兴发挥互不干扰，也为了让实际演奏时的整体旋律更加和谐，多年来，五洋丝竹乐团一直坚持每件乐器单件出现，即使都是阮，也会有大阮和小阮之分。

早在二十世纪五十年代，乐曲家金祖礼先生就曾用"小、轻、细、雅"四字概括过江南丝竹的音乐风格，得到江南丝竹界的一致认可，并沿用至今。"小"是指乐曲长度相对简短，大多在五分钟以内；乐队的编制也比较小型、灵巧，在最为简单的情况下，一丝一竹也可演奏一曲江南丝竹。"轻"是指乐曲节奏大多轻盈明快。"细"是指"加花"等演奏技法的使用，使得乐曲旋律更加细腻委婉。"雅"则是指乐曲曲调典雅秀美、柔和清澈。

一丝一竹表演

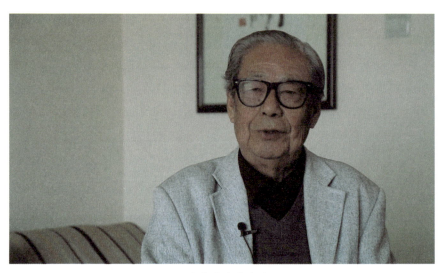

著名作曲家张晓峰

一阕清词，诉一处山水静谧；一枝新绿，弹一曲丝竹绝唱。经过广大丝竹爱好者长期的打磨，最受欢迎的八首曲目脱颖而出，这就是我们俗称的"江南丝竹八大曲"，即《梅花三弄（三六）》《慢三六》《慢六板》《行街》《云庆》《熏风曲（中花六板）》《四合如意》和《欢乐歌》。后来，太仓籍作曲家张晓峰先生又先后写了"太仓江南丝竹十大曲"和"新八曲"，也非常好听。

张晓峰是国家一级演奏员，同时也是著名的作曲家，像《山村来了售货员》《新婚别》《琵琶行》《边塞之歌》《梁山随想》等都是他的作品。1931年张晓峰出生于太仓浏河乡间的农民家庭，家乡的民间音乐非常普及，几乎每个家里都挂着琵琶、二胡、笛子，乡间唱山歌也非常流行。从小受到了江南丝竹的熏陶，在"邻里丝竹相闻，山歌对唱成风"的环境中成长起来的张晓峰，对江南丝竹的创作也是得心应手。他创作江南丝竹常常采用"顺水推舟"的办法，顺着水势推船，而不是另起炉灶，也就是在原有曲目的基础上去丰富，把它编得更好听些。

1994年，为了能够专心创作，张晓峰提前两年从上海歌舞剧院退休，回到了故乡太仓。太仓当地江南丝竹音乐的兴盛，激发起张晓峰的创作热情，所以才有了后来的"太仓江南丝竹十大曲"和"新八曲"。

太仓是江南丝竹之乡，活跃在太仓当地的丝竹乐团非常多。在喧闹的新民路上，张溥故居旁有一处僻静的所在，三进院落、曲径回廊，它的氛围与闹市形成了鲜明的反差，一边是人声鼎沸、车水马龙，一边是细语轻言、丝竹缠绵，仿佛是两个世界。这里是太仓江南丝竹馆，也是太仓五洋丝竹乐团的演出活动场所。为促进江南丝竹乐团之间的交流，五洋丝竹乐团牵头发起了"江南丝竹演出季"的活动，不仅邀请太仓当地的乐团，也常邀请外地的丝竹乐团前来演出交流。

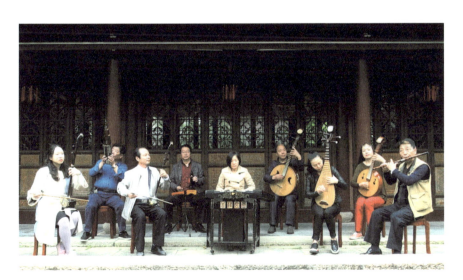

五洋丝竹乐团

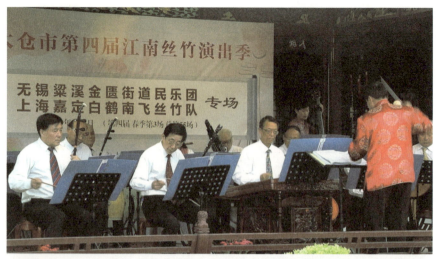

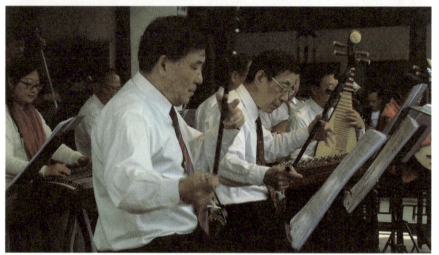

江南丝竹演出季活动

　　江南丝竹可分为作乐和行乐。这次来江南丝竹馆演出的白鹤南飞丝竹队，平日里，除了在当地的文化场所演出外，还会在古镇随同新娘的花轿进行行街表演，很受市民和游客的欢迎。乐队这一整套喜庆鲜亮、寓意吉祥的乐器彩头更是由乐手毛仕林老师花了整整三年多时间精心制作而成的。

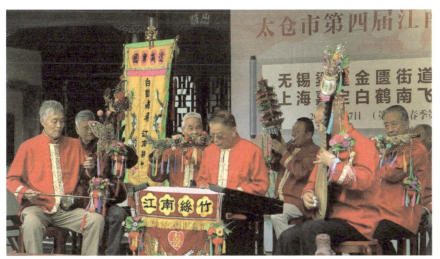

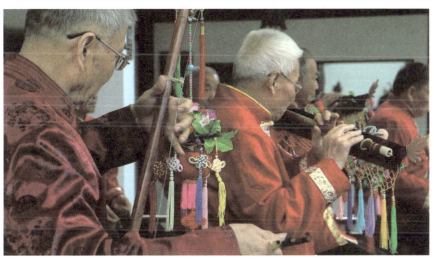

白鹤南飞丝竹队行头

　　五洋丝竹乐团的前身叫作太仓文化馆恒通民族乐团。恒通民族乐团是太仓的第一个业余文艺社团，成立于二十世纪九十年代，由时任太仓市文化馆群文音乐辅导干部的高雪峰利用社会资金筹建，这个社团为太仓群众文艺团队的繁荣发展起到了带头作用。从小酷爱艺术且具天赋的高雪峰原本可以成为一名出色的演奏员，二十世纪八十年代末已经是市沪剧团主奏乐手、乐队指挥的他，因为意外事故失去了左臂，从此告别了舞台。舞台后的高雪峰依然执着地追寻着自己的音乐梦，创作了多部获奖作品，带领各丝竹乐团在国内外演出，起草撰写江南丝竹申遗申报材料。2006年5月，江南丝竹被正式列入首批国家级非物质文化遗产名录。如今退休后的他，还在担任太仓市江南丝竹协会会长。

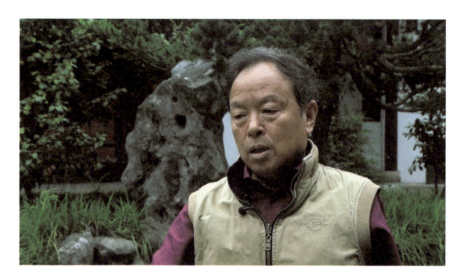

太仓市江南丝竹协会会长高雪峰

　　虽然演奏江南丝竹的乐手们以老年人为主，但近几年，江南丝竹乐团里也加入了不少年轻的血液。1989年出生的王吉，目前是五洋丝竹乐团最年轻的一位乐手。从学校毕业后，王吉就来到了家乡的这个乐团。虽然受过严格的科班训练，但如何演奏好江南丝竹，王吉尚需向老前辈们好好讨教。和乐队其他成员之间的配合，也有待岁月的积淀。

　　2015年，一群"80后""90后"因为共同的爱好走到了一起，组成了"月季花乐团"。乐团的队员大多是在职工作人员，他们有的在文化馆工作，有的是大、中、小学教师，还有的是在党政机关、企事业单位工作的丝竹爱好者。平时大家都在各自工作岗位忙碌，但是每到周四，所有队员都会准时雷打不动地聚在一起排练。因为彼此的年龄相仿，乐队成员之间相处得十分融洽。年轻人特有的朝气和活力，也使得乐团的整体氛围显得更加轻松、活泼。原本有些单调的例行练习，也总能在相互间的打趣逗乐中悄然开始。

　　当这帮大哥哥大姐姐们在埋头苦练的时候，太仓市实验小学民乐团的小朋友们也没有闲着。上一场比赛刚刚结束，民乐团的老师和同学们并没有在喜悦中沉浸太久，而是已经静下心来，开始磨炼下一部作品了。

月季花乐团

这些孩子来自太仓市实验小学,这所学校崇尚草根文化,学校所有的社团都与草联系着,民乐社团就叫萱草民乐社团。萱草民乐社团是2011年5月成立的,那时候正处于学校"十二五"发展期间,学校推出了"草根情怀"系列教育活动,"娄东文化"是这个系列教育活动中的一环,于是这个江南丝竹乐团应运而生。在学校领导、家长委员会、"五洋丝竹乐团"老师、专家的鼎力支持下,社团取得了一定成绩,在中外的交流当中,成为学校一张靓丽的音乐文化名片。

起初有些家长也有疑惑,担心学乐器会影响孩子的学习成绩。经过几年时间的实践证明,很多乐器学得很好的孩子,成绩都没有落下,而且孩子的协调性和反应能力等方面都有所增强,特别是一些男孩子能够静下心来,有些孩子的学习成绩反而提高了,这样家长就很放心让孩子学音乐了。今天的太仓,越来越多的家长希望自己的孩子能够在这种浓郁的音乐氛围中受到熏陶。

一曲江南丝竹,几多江南故事。江南独特的人文情致,使得江南丝竹入世而不入俗,自有一股雅韵在其中。江南丝竹从骨子里散发出来的律动,不伪装、不矫饰,总在竭尽所能,将最淳朴的质地充分展示出来。愿岁月留下经典,能余音绕梁久远。

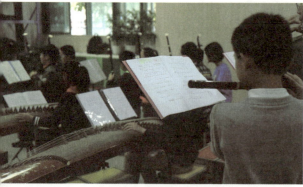

萱草民乐社团的小乐手正在排练

委婉缠绵曲　悠悠乡土韵

　　淮剧与锡剧、扬剧齐名，是江苏省政府重点保护的三大地方剧种之一。淮剧又称盐淮小戏、江北戏、江淮戏，流行于盐阜、两淮及上海、安徽部分地区。

　　淮剧起始于18世纪清乾隆嘉庆年间，迄今已延续了二百多年。江淮大地上的山歌、号子、傩戏文化是淮剧起步的基本元素，由最初的民间技艺、说唱、民歌、小调转变而来的那种头戴面具、由巫师主持祭祀而吟唱的香火戏，至今还遗存在淮剧音乐唱腔中。这是一种江淮地区特有的古老民间艺术形态，香火戏贯穿着淮剧的血脉根源。

　　门叹词，是一种沿门乞讨而自唱清板的演唱艺术形式，它也是淮剧发展的一个源头。演唱者大都是由自己编词，道出悲苦凄凉的生活状态。当俗曲弹唱的门叹词与傩文化中的香火戏相融合后，地域性的文化个性逐渐显现，几经蜕变，淡化了仪式表演中的宗教色彩，实现了由娱神到娱人、由语言型唱腔到抒情性咏唱、由浅显的说唱形式向较高层次的戏剧文化形态的跨越，一种独具江淮风韵，接近于戏剧样式的盐淮小戏，从此萌生。

淮剧博物馆
门叹词场景

到了19世纪末，徽剧支脉——里下河徽班纷纷向江苏北部地区延伸，盐淮小戏面临着古老戏曲的严峻挑战，也获得了吸取异域艺术营养的极好机遇，淮剧进入了"徽夹可"阶段。盐淮小戏诞生的时候，也正是徽班昌盛之时。盐淮小戏以演唱一家一户心愿戏为主题，其浓重的乡音古调博得盐淮人们的喝彩，徽班则以演唱一庄或数庄的会戏为主，其主题多是帝王将相，赢得上层社会的陶醉。大约同治三年（1864年）起，会主为兼顾各阶层情趣，便邀请二剧种同台或合班演出，二剧种间仍是各自唱各自的调，这就是"徽夹可"。

徽剧的融入使淮剧的剧目创作和表演添加了许多新元素，以新颖的面貌崛起在舞台之上。大量袍带戏、靠把戏、红生戏相继引入。淮剧"九莲""十三英""七十二记"的传统剧目初步形成。此时的淮剧有了新的审美取向和艺术风格，从草创时期的江淮戏走向一个更加成熟的发展高度，由说唱发展成小戏。所谓"九莲"，就是剧目里主要人物的名字中有一个"莲"字，比如秦香莲、《吴汉三杀》里的王玉莲，还有《大赶考》里的窦金莲，等等，这样的剧目一共有九部，概括起来就是"九莲"。同样如此，"十三英"就是十三部剧目中的主要人物的名字里有个"英"字，如《孝灯记》里有个王育英，还有陈育英等等。在传统节目中，一般以某个特定的关键细节或是道具等起名，称为"某某记"，比如《打碗记》《宝剑记》《奇婚记》等等，总共有"七十二记"。

淮剧博物馆淮剧演出场景

淮剧戏台

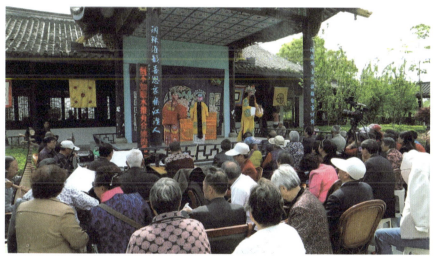

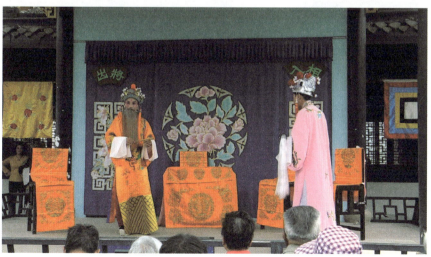

淮剧演出

20世纪初,苏北经济凋敝,民不聊生,大批淮剧艺人纷纷逃至苏南、上海一带卖艺谋生。刚开始,"徽夹可"还能在上海流行一阵,但后来上海的观众听得有些乏味了。到了1919年前后,京剧演员的介入,带来了京剧的高雅和大气磅礴,使很多淮剧演员深受震撼、感染,纷纷学习京剧表演,将京剧艺术与淮剧、徽剧结合起来,淮剧又走上了"皮夹可",也就是"京夹淮"阶段,持续了一段很长时期的"一台淮剧半台京"的格局。"京夹淮"把淮剧艺术又提升到一个新的档次,机关布景,连台本戏随之不绝于舞台。从此淮剧由小戏发展成了大戏,进入江淮戏的鼎盛时期。

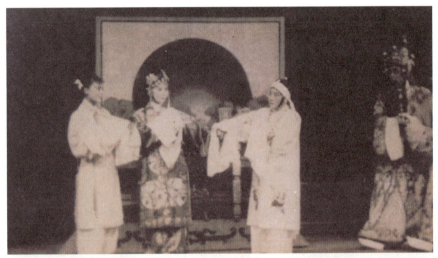

早期淮剧演出剧照

淮剧《小镇》剧照

20世纪的淮剧向我们展示了前所未有的多样性，具有创作新剧目的潜力和由主打传统戏向现代戏创作转变的趋势。20世纪40年代的《渔滨河边》、《照减不误》；50年代的《活人塘》《一家人》《不能走那条路》；60年代的《民运队》《登瀛桥上》《杨立贝》《王杰》《田园新歌》；70年代的《黄海前哨》《蝶恋花》《血沃中原》；80年代的《一字值千斤》《炊烟袅袅》《顾满堂家事》《父母心》；90年代的《千家万户》《太阳花》《孔繁森》《鸡毛蒜皮》《是是非非》；21世纪以来的《十品村官》《祥林嫂》《家有长子》《血战刘老庄》，新版《太阳花》《唢呐声声》《一江春水向东流》《鸡村蛋事》《小镇》。这些富有求新精神的剧目，踏着时代的步伐探索与创新，充盈着浓烈的生活气息，具有强大的生命力和艺术感染力，成为淮剧中最有影响力、负载社会文化意义最多的艺术作品，在当代戏剧历史上留下了不可磨灭的风格印记。

曲，是戏曲之魂，是区别各戏曲剧种与特点的主要标志。淮剧曲词或通俗浅显，或蕴藉深厚，声腔或激越明快或平缓舒展，吐字清丽圆净，唱曲温润宛转。淮剧唱腔以建湖方言中州韵为基础，以板腔体为主，有淮调、拉调、自由调三大系统、一百四十余种，曲调极为丰富。

淮调，俗称老淮调、淮北调、淮蹦子，是淮剧最古老的声腔之一。该曲调的基本音阶为"6542"，当它和旋律、唱法、节拍、节奏、语音等因素结合起来时，就形成了极富个性和独具风格的戏曲化声腔，加之对板腔体曲牌体系结构的广泛运用，使它既可反映剧种特点适合大段叙事性歌词的演唱，更能生动地表达人物喜、怒、哀、乐的情绪，成为淮剧的三大主调中的支柱腔系之一。淮调代表剧目有：《探寒窑》中的"我的苦命的宝钏啊""见银花捧破碗"；《卖油郎》中的"卖香油"；《女审》中的"三项大罪"；《合同记》中"骂城隍"；等等。

拉调，是淮调声腔发展的继续，又是淮调声腔发展中的破格和变体，形成于20世纪20年代的上海。1925年前后，淮剧艺人谢长钰参照京剧文场伴奏的方法，打破了早期淮剧仅有锣鼓伴奏的旧程式，吸收了民间音乐色彩音调，结合自身的嗓音条件，和琴师戴宝雨共同研磨创新了一种新的声腔。由于新声腔在演唱形式上加进了胡琴、三弦等丝弦乐器伴奏，把唱腔和音乐过门连接成一个有机的整体，所以人们就称此曲调为拉调。与古老声腔淮调相比较，拉调流连于传统与现代之间，调性雅淡清逸，旋律清越悠长，富于韵味，轻盈舒美。拉调代表剧目有：《女审》中的"宋天子大摆庆功宴"，《打金枝》中"唐君蕊头戴翠冠"，《玉杯缘》中"三年前为救父"和《柳燕娘》中"眺望对岸思江郎"，等等。

自由调，是继拉调之后发展起来的一个自成体系的新腔系，是由著名淮剧艺术家筱文艳在传统曲牌拉调的基础上改革创新的。由于这种新腔系突破了"起、平、落"的传统程式，板式、节奏可随着剧情发展和人物情绪变化而转换，唱词格式灵活，句式可长可短，且曲调旋律流畅，音域启动范围广，灵活的行腔更有助于吐字发声，达到字正腔圆的效果，在演唱形式上也较为自由，因此称为自由调。自由调代表剧目有：《白蛇传》中"自从去到金山后"和"断桥会见许郎面"，《白虎堂》中"河塘搬兵"，《唐知县审诰命》中"锣鼓喧天好排场"，《画姑情》中"买油条"，等等。

淮剧表演艺术家筱文艳

 这诸多唱调，无论各具怎样的特色，彼此间都在互相影响、共融发展，存在着共同的高亢激昂、粗犷豪放的演唱风格。淮剧的曲牌有近百种，从声腔主调的艺术形态来看，淮剧的主体音乐结构是曲牌连缀体与板式变化相对接的混合体式。在这种体式下所形成的多个主调声腔，虽具有同一个剧种音乐粗犷爽朗的本原属性，但腔体不同，风格多样，各具美态。

 "场面"是旧时对戏曲乐队的一种称呼。淮剧的"场面"由二胡、琵琶、扬琴、阮、笛子、唢呐等民族乐器组成，以淮胡为主。淮胡是六角筒、平头杆造型，采用"DO SOU（1—5）"定位法，外形与京胡相似。

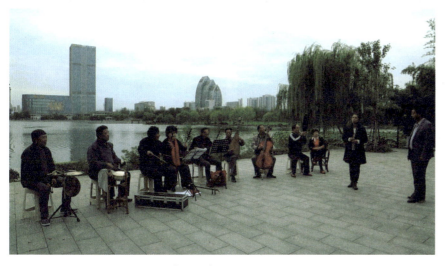

淮剧票友的"场面"

淮剧自形成以来名伶众多、声腔繁盛、流派纷呈、斑斓绚丽。早在淮剧从最初的庙台和草台转向舞台时就涌现了一批后来声名显赫的名伶：武旭东、嵇佳芝、谢长钰、吕祝山、韩太和、梁广友、李乔松、徐寿保等。他们都是从乡傩演出中起步，进而成为中国淮剧最早的一批演员。淮剧进入鼎盛时期后，更是名家辈出，富有个性的名角纷纷登场。其中有筱文艳，她创立的自由调声腔开启了淮剧发展史上又一新的艺术时代，她被人们尊称为自由调的鼻祖，并享有淮剧的"天皇女后""一代宗师"的盛誉；何叫天，有着"万能泰斗""苏北马连良"的称誉，文武全能，精通生、丑、净，他质朴悲怆的声色风韵，充分表现了何派声腔的一路风骨；谢长钰，是江淮戏四大名旦之一，有"江北梅兰"的美称，他倾注一生研制的拉调声腔开创了淮剧雅俗共赏的音乐风格；马麟童，淮剧麒派老生，与京剧麒派大师周信芳齐名，英俊威武，表演从容霸气，唱腔粗犷豪放。始创于1983年的中国戏剧梅花奖是中国戏剧表演艺术最高奖项，甚至被人誉为中国戏剧的奥斯卡奖。先后有五位淮剧演员获此殊荣，摘取了中国戏剧皇冠上的这颗明珠，他们是第十一届梅花奖得主梁伟平、第十三届梅花奖得主梁国英、第二十届梅花奖得主王书龙、第二十一届梅花奖得主陈澄、第二十七届梅花奖得主陈明矿。

梁伟平　　　　　　　　　　王书龙

梁国英

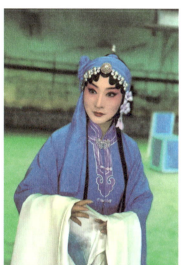
陈澄

陈明矿

淮剧界有四位国家级非物质文化遗产传承人：何双林，淮剧生角泰斗何叫天之子；陈德林，陈派唱腔创始人；张云良，江苏省淮剧团创始人之一；裔小萍，被成为"苏北筱文艳"。

裔小萍11岁在上海登台，师承著名表演艺术家筱文艳、马秀英、武筱风等老师，凭借其天资聪慧，勤学苦练，在学习中做到融会贯通、兼收并蓄，并把在演出中的积累逐步形成自己独具韵味的裔派唱腔。裔小萍艺术上追求严肃认真、一丝不苟，注重舞台演出的整体完美，凭借深厚的艺术功底、多年登台演出积累的经验，在多个现代与古装戏中常以其委婉低吟、极具韵味的嗓音，依托其优美的曲调、流畅的旋律和洒脱的身段，着力抒发众多鲜活人物在特定环境中的思想情感，成功地揭示人物的内心世界。

几十年来，裔小萍既能演绎大气端庄、贤惠豁达的富贵旦，又能饰演现代时尚、欢快甜美的青年派；既能饰演饱经风霜、孤苦清纯的贫家女，也能一展英姿飒爽、巾帼不让须眉地反串武生。近年来她将传承淮剧作为己任，热心收徒传艺，悉心辅导学员，先后培养了200多位淮剧新秀。其中不少已是江苏省内各淮剧团的主要艺术骨干与台柱子。

为培养淮剧新人，在当地政府的支持下，盐城市演艺集团与盐城高等师范学校联合办学，开设戏曲表演专业，这个专业的前身就是盐城鲁迅艺术学校。盐城鲁迅艺术学校创办于1958年，它承继着抗战时期的鲁艺精神，是一所定点培养淮剧专业人才的教育基地。五十多年来，会同各市县戏剧学校训练班、学馆为各地剧团输送了上千演艺人才，如今在各大淮剧院团挑梁主演的编创、演员都是从这座摇篮中走出去的佼佼者。联合办学以来，学员们接受了更加系统的学习培训。严谨的课程、开放的学习、名师的指导、规范的训练，使一批批淮剧新秀已进入省淮剧团，走上从艺道路，淮剧正展现出后继有人的可喜局面。

裔小萍在为徒弟做示范

裔小萍在辅导新徒弟

在盐城，淮剧走进了普通学校的课堂，让孩子们知道淮剧是一种重要的地方特色文化，是祖国的一项文化遗产，是他们可爱的家乡戏。

淮剧是一个以淮调、拉调、自由调为主要唱腔的声腔剧种，它伴随着历史的演变，从门叹词、香火戏早期戏剧的萌芽状态衍化为盐淮小戏、江淮戏、淮剧。今天的淮剧承接了自清乾隆以来存续了二百多年的传统文化之脉，如实而直观地给广大观众传递着质朴敦厚、亦俗亦雅的艺术风格和本色多元的艺术特色。

鲁迅艺术学校的学生在练功

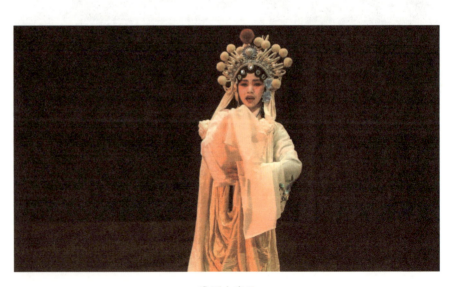

淮剧小演员

市井茶楼里的扬州评话

对于扬州的生活,朱自清先生曾在其《说扬州》的文章里谈起过:"扬州是个会享受的好地方,这个保证没错儿……"

扬州凭借着穿城而过的大运河运盐、卖盐。盐商集聚扬州城,盖起了深宅大院,讲究起吃喝玩乐。外地游人到扬州,总能听到市井间流传着这样一句话,"早上皮包水,晚上水包皮",说的是扬州人早上去茶楼喝茶,晚上去浴室泡澡的惬意生活。这其中的奥妙,从扬州评话中可见一斑。

扬州早茶

"我们扬州人过日子讲究、考究,讲究什么?讲究舒服。考究什么?考究个快活。扬州人嘴头有一句话呢,只要这一天过得舒服、过得快活,早上要来个皮包水,下午要来个水包皮……"

这是扬州评话大师杨明坤的一段家喻户晓的演出,扬州人都认识杨明坤老先生。每到周末的早晨,他就会出现在东关街的"皮包水",服务员按照惯例为他泡上一杯好茶,烫上一碗干丝,再蒸上一屉小笼包。许多老扬州人早早就吃着早茶等待杨明坤开讲,也有游人慕名而来。

杨明坤特别注重对人物的刻画,他演人物贵在入木三分、惟妙惟肖、活灵活现。说书以人为主,人活,书活,人在台上,观众看到的人就是一本有趣的书。杨明坤在茶馆说书,他不说连本书也不照着一本书说,比如说《皮五辣子》时,他不会按部就班地天天说剧情,因为有很多的外地客人过来,所以他说其中关于扬州的生活,扬州的风俗、扬州人怎么过日子的选段,所以外地人能接得上、听得懂,也很感兴趣,扬州人当然也是百听不厌。

扬州地处长江与大运河的交汇口,唐代已是对外贸易的港口城市,明清为两淮盐运集散地,经济繁荣。在这种背景下,扬州评话于清初逐渐兴起,并发展成为一个独立的曲种。

扬州评话是以扬州方言徒口讲说表演的曲艺说书形式,流行于苏北地区和镇江、南京、上海等地。兴起于清初,不久就形成了"书词到处说《隋唐》,好汉英雄各一方"的繁荣局面,独步一时的书目有《三国》《水浒》等 10 部,身怀绝技的著名说书家也有 20 人之多。到了乾隆年间,有的艺人根据自己的生活体验加工充实传统节目,有的则创编新书。如屡试不第后成为扬州评话艺人的叶霜林把自己的遭遇和激愤心情寄寓到《岳传》中,说演《宗留守交印》时"声泪俱下",感人至深;浦琳根据自己的生活经历编说《清风闸》,塑造了以皮五辣子为代表的一批社会底层人物形象,影响深广;艺人邹必显独创新书《飞跎传》,讽刺嘲笑的矛头直指统治阶级中的显赫人物,一定程度上反映了受压迫者的心声,丰富了扬州评话的表现内容。

皮包水表演

评话排练

肩膀一高一低，眼睛一睁一闭，一开口，一副"烧酒嗓子"辣腔："皮五辣子上街咯——"皮五辣子就是杨明坤，杨明坤就是皮五辣子。杨明坤在2018年被评定为第五批国家级非物质文化遗产"扬州评话"传承人。他的评话贴近日常，生活气息浓郁，诙谐幽默；说表细腻，擅长刻画各种人物。

评话表演

皮五书场 门头

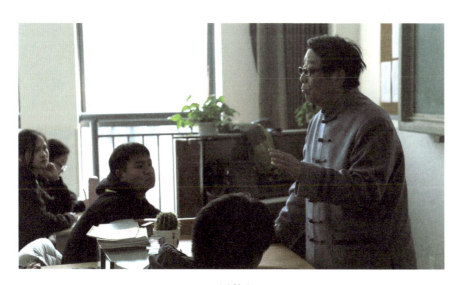

评话教学

　　《皮五辣子》是扬州评话的名篇，"皮五辣子"的故事，原名《清风闸》，是扬州评话的传统书目，它的主人公皮五，有人说他是亡命徒，有人说他是尢赖，也有人说他是个机智、幽默、嫉恶如仇的"民间智者"，就是这么一个复杂的"小人物"形象，在江淮地区流传甚广，影响深远。在扬州人的印象中，"皮五辣子"被杨明坤"说活了"。杨明坤，也成为推广扬州方言的领军人物。年逾花甲的杨明坤看上去精气神很足，每天的时间安排得很紧凑，他把主要精力投入扬州方言、扬州评话的传承事业之中。从退休到现在，他带了一拨又一拨学生，除了曲艺研究所外，在社会上还有众多学生。他还在学校里开"评话班"，光扬州市几所小学就培养了数百名学生。教学之外，杨明坤还经常走进社区，扎进茶楼，为市民群众免费表演扬州评话。

扬州文化艺术学校

扬州评话和苏州评话表演模式是一样的,只不过苏州评话用苏州方言,扬州评话用扬州方言。扬州评话只说不唱,就是说情节,而且说得比较犀利,扣人心弦。演说的书台上的道具只有扇子、止语(即醒木)、手帕。遇到看书信的情节会用手帕来代替,遇到打斗场面,用扇子来当刀枪剑在台上耍,止语多用于开场,根据情境需要,关键时候来拍一下。

扬州评话在艺术上以刻画细致、结构严谨、首尾呼应、头绪纷繁而井然不乱见长,表演讲求细节丰富、人物形象鲜明、语言风趣生动。艺人在创作和表演中还十分注意渲染扬州本地的风光,具有浓郁的地方色彩。扬州评话在表演上善于借鉴吸纳兄弟艺术的长处,注重口技的运用。其中《三国》和《水浒》是两部深受欢迎又自成流派的长篇节目,说演《三国》者以清咸丰、同治年间的李国辉、蓝玉春最为著名且影响深广,为后世所宗法,号为"李派"和"蓝派"。李国辉所传八个弟子时称"八骏",其中的康国华以说演孔明角色见长而有"活孔明"之誉,由他开创的《三国》说演风格人称"康派"。说演《水浒》的名家有邓光斗,以表情动作精彩而获"跳打《水浒》"之誉。后来艺人王少堂在继承前辈《水浒》书艺的同时,发展了其中的宋江、武松、石秀、卢俊义等四个"十回书",自成一绝,人称"王派《水浒》"。

评话道具

王少堂

左起王丽堂，王少堂，王筱堂

"看戏要看梅兰芳，听书要听王少堂。"早在20世纪30年代，王少堂就用他纯正扬州方言演绎的扬州评话，征服了整个黄浦江畔。以王少堂为代表的王派《水浒》是扬州评话当之无愧的艺术高峰。斯人已逝，评话仍在。王少堂是扬州评话的集大成者，口、手、身、步、神，处处都到位，一开口就有动作，配合动作的就是眼神，王少堂的演说更富有感情。王先生经常来春泉书场说书。他个子不高不矮，说书绘声绘色，有条有理，引人入胜，深受众书客的欢迎。每当书场开始，王先生戴一顶瓜皮小帽，穿件皂色长衫，脚穿布底鞋，手拿折扇，神采奕奕，缓步上台，先向听众鞠个躬，然后坐下来。先生呷一口茶静坐几分钟光景，和听众寒暄几句后，弄个书头子，热一下场子。书头子讲过后，"止语"（即醒木）一拍，正书就开始了。这回书目是"武松杀嫂祭兄"，书场寂静无声，刚开讲时先生语音低微，但字字清楚，声声入耳。王先生说书缓急得当，双目传神，语言随情节起伏而抑扬顿挫，说到紧要处便起身做手势，一招一式，沉稳得体，富有神韵，摄人心魄。连折扇、手帕也变为最佳道具。武松、王婆、潘金莲、街坊四邻的鲜活形象和细腻的心理活动，深深地感染着每个听众。

王家是评话世家，王少堂的父亲王玉堂、伯父金章、儿子王筱堂都是评话艺人，经过他们三代人的共同创造、完善，王派《水浒》在扬州评话届自成一派，已成为扬州评话的经典。王家的评弹传奇还在继续。1940年，扬州多子巷，一阵女婴的啼哭，响彻扬州评话世家王家的庭院，她就是王少堂的孙女王丽堂。王丽堂初登书台即博得十岁红的名头，祖孙三代同台说书的盛况堪称书坛佳话。王丽堂说书吐字清楚，咬字讲韵，节奏张弛有致，圆口方口运用娴熟，做到传神于物外、会意于无形，夸张处显真实，平淡

王筱堂　　　　　　　　王丽堂　　　　　　　王少堂和王丽堂

中见神奇。她的说表风格继承了前辈的优秀传统又不泥古，在实践中不断创新，不断丰富。她会把现实生活中的社会新闻、生活常识，巧妙地融入书中去，观众听了觉得鲜活，容易产生共鸣。

扬州评话的传统节目分为三类，其中包括讲史演义类的《东汉》《西汉》《三国》《隋唐》《水浒》《岳传》等，公案侠义类的《绿牡丹》《八窍珠》《九莲灯》《清风闸》等和属于神话灵怪类的《封神榜》《西游记》《济公传》等。中华人民共和国成立后，整理出版了王少堂的长篇《水浒》，即宋江、武松、石秀、卢俊义四个"十回书"，出版了《扬州评话选》和《扬州说书选》，与此同时，还出现了根据小说编演的《烈火金刚》《林海雪原》《红岩》和夏耘等创作的《挺进苏北》、李真创作的《广陵禁烟记》等一些长篇和中短篇书目。

扬州评话的说表，有"方口"与"圆口"之分。方口语句整齐，富有节奏感；圆口近似生活语言，较灵活：一般方口、圆口兼用。其表演动作幅度较小，通常身子不偏出书台桌角，两足不露出书台桌围，与说表结合，在满足听众听觉需要的同时，又给予视觉的满足。经过几代艺人的发展创造，到清代末年，形成了以充分发挥语言功能，说表细腻、动作传神、着意刻画人物为基本特色的艺术风格。在表述当时当地情景、揭露事件矛盾冲突、刻画书中各色人物的形象和内心世界等方面，都能细致入微，使观众如见其人，如闻其声，如临其境。对于书中人物，尤擅长以扬州市井小民为对象，刻画和塑造书中当时当地的各种小人物，

扬州评话选

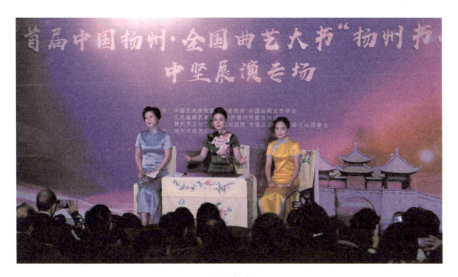

评话表演

诸如衙役、书吏、丫鬟、使女、贩夫、走卒、堂倌、屠夫，使之入木三分，呼之欲出。对书中环境的衬托，大量插入当时扬州的建筑设施，民风习俗，赋予书目内容以地方和时代特色。这种以富有表现力的扬州方言，通过口头说表来叙述故事、塑造人物、描绘景物、抒发感情的艺术手法，艺人统称为"表"，有"表是书中宝"之说。在这基本艺术风格的前提下，艺人还根据自己的艺术修养、见闻、阅历和身材素质，创造自己的艺术特色，同时也运用手势、身段、步法、眼神、表情等追求形似，塑造人物时强调寓神于情。

　　三尺书台，一袭长袍，止语一拍，娓娓道来。对于评话艺人来说，最重要的传承方式，就是传统的口传心授。扬州评话在传承中没有出现断层，老中青三代演员都有，但他们的工作各有侧重。老演员的工作重在抢救、传授，中年骨干的重在演出，年轻一代的重在锻炼、学习。由于老中青三代传人的相互配合，传承接序的问题目前得到了一定的缓解，但仍少了昔日的热闹。据清人李斗的《扬州画舫录》记载，当时的扬州大东门书场规模不小，听讲条件舒适，说书人待遇体面。李斗说，这种书场是大众化的，"名门街巷皆有之"，另有说书人出入富贵人家说书、婚庆寿诞酒宴说书、游湖歌船上说书、庙会说书等，当时评话遍及扬州。据悉，清朝无论是康熙还是乾隆年间，扬州评话都不但艺人多、书目多，而且名家多。然而，随着时代的发展，评话书场渐渐少了往日的热闹。20世纪80年代中期，扬州评话的辉煌逐渐消逝。

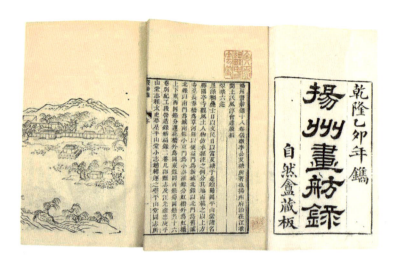

《扬州画舫录》

皮五书场 牌子

　　到了 90 年代初，扬州评话就从酷暑进入了严冬。很多青年演员在困难面前退缩了，有人消沉了下去，有人选择了转行。还坚持在书台上的不多，姜庆玲就是其中硕果仅存的评话演员。经过姜庆玲和一批志同道合的艺人们的长期坚守与努力，扬州评话，这一国宝级的地方艺术，正迎来新的辉煌。姜庆玲表示，扬州评话要传承的，首先应该是忠贞不渝、百折不回的、不被当今世界浮华喧嚣的现实生活所诱惑的、心无旁骛的坚守。如今，姜庆玲仍坚守在扬州曲艺的战线上，她对曲艺的执着、珍惜始终不改。她用自己的不懈努力，演说着扬州曲艺精彩的故事，谱写着扬州曲艺人美丽的梦想。

姜庆玲

一块醒木，一把折扇，口若悬河的说书人；一张椅子，一碗香茶，津津有味的听书客。海阔天空，评说人生是非功过；方寸之地，演绎江湖风生水起。2006年，扬州评话入选首批国家级非遗名录。与中国众多非物质文化遗产一样，扬州评话也是以传统为经、以传承人为纬编织起来的艺术佳品。每一位评话艺人不同的学养、阅历、生活、情怀和价值理想，会让同一个故事产生不同的趣味和走向。这就是扬州评话一部书能说数百年的魅力所在。

官道行旅抬眼望　三千歌女是农妇

"我的家乡在高邮，春是春来秋是秋，八月十五连枝藕，九月初九焖芋头。我的家乡在高邮，女伢子的眼睛乌溜溜，不是人物长得秀，怎么会出一个风流才子秦少游。我的家乡在高邮，花团锦簇在前头。百样的花儿都不丑，单要一朵五月端阳通红灼亮的红石榴。"《我的家乡在高邮》这首民歌，歌颂了高邮的风土人情，承载了每一个高邮人对故土的眷恋和深情。

1993年，作家汪曾祺提笔为故乡高邮写下了这首小诗，后经作曲家崔新谱曲，王慧群和陈文生演唱，成就了我们现在所听到的这首《我的家乡在高邮》。据说，当年汪老在听到这首由乡音演唱的高邮民歌时，"眼中汪汪地饱含着泪，瞬间，泪水沿着面颊直淌下来"。

高邮，也确实是一方文明灵秀之地。1993年，高邮东北角龙虬庄遗址的发现，将高邮的文明足迹向前推进到距今约7000年前。哪里有人类，哪里就有劳动；哪里有劳动，哪里就有歌声。龙虬庄遗址骨哨的出土，不禁让我们遐想，或许，早在数千年前的新石器时代，先民们已经创作出了原始的歌谣。

在西周至春秋战国这一时期，高邮先为淮夷，后又先后归属吴国、越国和楚国。从流传至今的一些高邮民歌当中，我们依稀能够觅得一丝吴声、楚音的痕迹。秦始皇统一六国之后，在高邮始设邮亭，称"秦邮亭"。西汉时期，高邮亭升格为高邮县。隋唐两宋时期，经高邮入长江的邗沟运河被开通。史料记载，当年的邗沟运河，河广四十步，旁筑驿道，道旁植垂柳，高邮境内水马驿并行。交通上的便利，带来了经济的繁荣，也催生了文化的兴盛，高邮民歌呈现出一派欣欣向荣的景象。

高邮民歌有关资料

至元末明初时,高邮民歌已初具规模,这一时期很多文人的诗词作品中都有关于高邮民歌的描绘。如"只今一片蘼芜绿,时有渔歌闻扣船""草舍津头市,菱歌柳外船"等,这里的渔歌、菱歌指的就是高邮民歌。

清代至民国,是高邮民歌发展的鼎盛时期。清光绪年间,高邮临泽人韦柏森,即后来高邮大文豪汪曾祺老师韦子廉的祖父,就在《秦邮竹枝词》中写道:"十亩栽荷算插禾,玉亭来可动吟哦。哪如田父秧歌趣,齐唱家家隔垛多。"短短四句,生动地道出了当年高邮地区民歌传唱的盛况。

新中国成立后,在各方热心人士的共同努力之下,高邮民歌迎来了发展的新时期。2008年6月7日,经国务院批准,高邮民歌被正式列为国家级非物质文化遗产。

高邮民歌是高邮地区民间歌谣的总称。高邮民歌有着与其他地方民歌不同的特点,高邮民歌主要有号子、小调、情歌及各种生活、风俗歌谣,儿歌、对歌等。歌曲中散发着泥土的芬芳,蕴含着水的灵秀,它既有苏南民歌柔婉的特点,又有北方民歌爽朗的气质,节奏婉转轻盈,有着浓郁的里下河水乡风格。

高邮湖

扬州音乐大家戈弘是国家一级作曲家,他对高邮民歌的乐理特征有较深入的研究,他告诉我们:江苏沿江地区的民歌以五声音阶的旋律为多,大部分是以宫调式和徵调式为主,商调式和羽调式较少,角调式则更为罕见。五声调式的高邮民歌也呈现出这样一个特点。五声宫调式的代表作有《布谷声声》《撒趟子》等;五声徵调式的民歌最多,如《放鸭号子》《打驴号子》《一个姐姐真不丑》等;五声商调式的代表作数量虽然不多,但很有影响,其中以《数鸭蛋》(鸭蛋号子)最具代表性,其他如《拾边》《抬鱼号子》等;五声羽调式和五声角调式的高邮民歌数目较少,前者如《站桥头》,后者则有《沙子浪》等。江苏沿江地区民歌还有六声调式,六声调式的高邮民歌分别由宫、商、角、变徵、徵、羽六个音构成,也就是除了"do re mi sol la"以外,增加一个变徵,多了一个升"fa"。在实际演唱过程中,变徵的实际音高比"fa"高,比"#fa"低,介于清角(fa)和变徵(#fa)之间,这个音对高邮民歌的音乐色彩有着重要的作用,无可替代。《送夫参军》也是一首带变徵的六声调式民歌,与《高邮西北乡》的不同在于,《送夫参军》是徵调式,而《高邮西北乡》是羽调式。音乐第一句"打起那个锣鼓闹盈盈"一开始便出现了变音——"#fa",再加上紧凑的节奏和较快的速度,唱起来欢快活泼,热情奔放,因此也在很多地方流传开来。

国家一级作曲家戈弘

高邮民歌《高邮西北乡》表演

高邮民歌的演唱既有"一领众和""对歌"的形式，也有间插"对白""间白"（如《数鸭蛋》中的"呱呱"和"咦啧啧来"）的问答形式；唱词多口语化，句式以七字四句、七字二三句居多，常用比兴、对照手法；演唱中衬腔（如"咿呀咳子哟啊哟"）、衬词（如"多年哪不打海棠哎啦子鼓来"）运用较多；方言咬字颇具特色，如去（kei）、哥哥（gai）、好虐（nia）、环（kuan）、肥月耷（děa）等，地域色彩非常明显。加上多仄声字，尤显质朴本色。比如小调《小小刘姐姐》，就是采用的"一领众和"的演唱形式："（领唱）叫我那个唱唱我不难哪，小小刘姐姐，（合唱）嗳！（领白）姐姐，（众白）嗳嗨！（领唱）只要我个嘴动舌头环哪，（合唱）嗳嗨嗳子呦，嗳嗨嗳子呦，嗳嗨嗳子呦来，（领唱）小小刘姐姐哎，只要我嘴动舌头环哪。"

高邮民歌在劳动中产生，所以，很多高邮民歌都与人们的生产活动相关，比如小调《黄黄子》："叫我么唱唱我就来呀，说呀说得好来，说得好来唱什么？唱到春风杨柳啊摆，恩吆哎哎子哎呦，嗯吆哎哎子哎呦，黄黄子哎咳，杨柳年年换新叶呃，姐姐那个月月换花鞋呀，姐姐月月换呀么换花鞋，黄黄子姐姐月月换呀么换花鞋。叫我么唱唱我就来呀，说呀说得好来，说得好来唱什么？唱得哥哥笑开呀怀，嗯吆哎哎子哎呦，嗯吆哎哎子哎呦，黄黄子哎咳，妹做那鞋哥哥穿呃，劳动那个生产跑得快呀，劳动生产跑呀么跑得快，黄黄子劳动生产跑呀么跑得快。"

黄黄子，其实就是秧草，生长在田间地头，高邮当地人则更喜欢称呼它为黄黄子。《黄黄子》有好几种版本，虽然歌词内容不太相同，但曲调大体相似。在演唱时，无须伴奏，全凭演唱者的一副好嗓子。

高邮民歌《黄黄子》表演

高邮民歌新一代传承人杨阳能够驾轻就熟地演唱这首《黄黄子》，缘于她对《黄黄子》的热爱。杨阳原是兴化人，后来嫁到了高邮，成了高邮的儿媳妇。杨阳天生一副好嗓子，也喜欢唱歌，未出阁前，就已在家乡小有名气，乡亲们都亲切地称呼她为"水乡百灵"。很小的时候，杨阳就听妈妈唱过《黄黄子》，对《黄黄子》有深刻的记忆和好感。嫁到高邮后，有个偶然的机会认识了索兴老师，索老师见她有一副好嗓子，便有心教她唱民歌。第一首教的就是《黄黄子》，对这首歌杨阳觉得很好听，也熟悉，想起这是小时候妈妈常唱的歌，便认真地跟索兴老师学唱。这么多年来，只要杨阳唱歌，必有这首《黄黄子》。

　　杨阳的老师索兴，是我们说起高邮民歌时，怎么也绕不开的一个人物。因为高邮民歌深藏在民间，主要靠口耳相传，至于曲谱和歌词，一直鲜有人整理和记载，这就导致很多民歌在流传中逐渐消弭。有感于这种状况，也出于对高邮民歌的热爱，索兴下到农村，走到田间地头，去搜集民歌。索兴就曾在《我与高邮民歌》一文中写道："我的工作是白天记谱，晚上整理，忙得不亦乐乎。"虽然因此吃了很多苦，但他"无怨无悔，因为我深切地明白，这些民歌珍贵无比"。

　　我们现在听到的很多首高邮民歌，就是当年索兴辛苦采集并加以适当改编得来的。比如最为我们所熟知的《数鸭蛋》："一只鸭子一张嘴哪，两只那个眼睛两条腿，走起路来两边摆哪，扑通那个一声跳下水。呱呱，咦喷喷来，咦喷喷来，呱来呱去来戏水哪，咦喷喷来，咦喷喷来。"

高邮民歌《数鸭蛋》表演

《数鸭蛋》在经索兴改编以前,还只叫作《鸭蛋号子》,从"一只鸭子一张嘴,两只眼睛两条腿;两只鸭子两张嘴,四只眼睛四条腿……"一直往下数,以解消劳作的单调、枯燥。

改编之后的《数鸭蛋》,在保留原曲《鸭蛋号子》旋律简单易记、曲风活泼俏皮的基础上,一改原歌词单调冗余的特征,变得更加富有内涵,唱起来也更朗朗上口,很受群众的喜爱。1957年,《数鸭蛋》唱到了北京中南海,彼时21岁的王兰英,还因此受到了周总理的亲切接见。

1937年出生的王兰英幼年随祖母张王氏学唱高邮民歌,对民歌产生了浓厚兴趣,掌握了演唱技巧。王兰英所传承的《数鸭蛋》《小小刘姐姐》《黄黄子》《做忙号子》等传统地方民歌,具有浓郁的苏北水乡特色。她一直采用原生态唱法,曲调优美淳朴,节奏婉转轻盈,歌声爽朗、俏皮、灵变、柔润甜美,保留了高邮民歌独特的民风韵律,反映了里下河地区"鱼米之乡"的美丽风光和淳朴乡情,积淀了浓厚的人文底蕴,表达了热爱家乡、讴歌生活的乡土感情。当年周总理接见时勉励她说:"你们回去后要把《数鸭蛋》唱好,把家乡的民歌越唱越响!"

高邮民歌国家级非遗传承人王兰英

如今，王兰英已是高邮民歌国家级非遗传承人，在她的影响下，儿媳、孙子和小曾孙女也都爱上了高邮民歌。今年刚上小学四年级的曾孙女王研曦早就跟着祖母学会了《数鸭蛋》。甜美的嗓音配上稚气未脱的脸庞，颇有几分太太当年的神韵。

王兰英携家人共同演唱《数鸭蛋》

王兰英曾孙女王妍曦在演唱《数鸭蛋》

高邮民歌传承人曹德怀表演劳动号子

号子，是高邮民歌的重要组成部分，与劳动相伴相生。人们在劳动时，来上一段号子，不仅能够愉悦身心、消除疲劳，还能够活跃气氛、协调动作、鼓舞干劲。

高邮是水乡，特别适合养鸭。高邮出的鸭子，毛色酷似麻雀，故而又名麻鸭。高邮地区养鸭的历史颇久，活跃在高邮一带的职业放鸭人层出不穷。作家汪曾祺就曾在《鸡鸭名家》中描写过一个颇具传奇色彩的放鸭人陆长庚，说他"拈起那根篙子，把船撑到湖心，人仆在船上，把篙子平着，在水上扑打了一气，嘴里唶唶唶咕咕咕不知道叫点什么，赫！——都来了！鸭子四面八方，从芦苇缝里，好像来争抢什么东西似的，拼命地拍着翅膀，挺着脖子，一起奔向他那只小船的四围来。"

放鸭是件很苦的事，顶苦是"冷清"，只能与鸭为伴；放鸭也是件幸福的事，自在、安逸。《放鸭歌》里传达的正是这种最质朴的快乐和满足："小小鸭子呀嘎嘎嘎嘎叫，一群一群水呀水上漂，我跟叔叔去放鸭，鸭子游得多么好。小鸭小鸭真可爱，千只万只满湖跑，农村副业大发展，我的心里乐陶陶，乐呀乐陶陶。"

高邮麻鸭

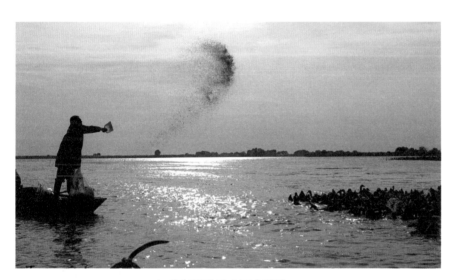

高邮湖养鸭人正在喂鸭

民歌，也是一部活的历史。在传统劳动号子逐渐淡出人们生活的同时，一批富有时代气息的新民歌也应运而生，如《我的家乡在高邮》《黄连黄》等等。

高邮民歌《放鸭歌》表演

高邮民歌《黄连黄》首唱项俊东

高邮双黄鸭蛋

高邮出鸭,也出鸭蛋,高邮出的双黄鸭蛋,最令人称奇。《黄连黄》这首民歌就借用了双黄鸭蛋黄连黄的意象,来比拟大陆和宝岛台湾的关系,很是巧妙:"双黄蛋黄连黄呀,大陆宝岛两相望啊。"

高邮民歌用高邮当地方言演唱,内容贴近百姓生活,乡土气息浓郁,而且朗朗上口。作为高邮一张靓丽的文化名片,高邮人也在不遗余力地保护、传承和发展着家乡的这门古老艺术。在高邮的一些中、小学甚至幼儿园,都建立了高邮市民歌传承基地。如作为高邮民歌传承基地的高邮市宝塔幼儿园,他们不仅把高邮民歌融入了幼儿园的教学当中,还开展了高邮民歌的收集、整理工作,他们要让孩子们从小就了解家乡的民歌文化,将传统文化一代一代传承下去。高邮市第二中是高邮市"非遗进校园特色学校",学校有专门的高邮民歌校本教程。学校的音乐课开设了高邮民歌的教学与鉴赏,每天播放的校园歌曲中也少不了高邮民歌。

高邮民歌进校园

高邮民歌进校园

高邮市第二中学的学生们正在学唱高邮民歌

高邮市第二中学高邮民歌赏析课

"官道行旅抬眼望,三千歌女是农妇",高邮民歌,沿着驿道古径流传天下,是比双黄蛋更负盛名的文化特产。它的绵延应和着高邮文脉的律动,岁岁年年芬芳如故,温暖了一代又一代人的心田。

十里歌吹是扬州

"栀子花哎茉莉花,栀子花哎茉莉花。弯弯曲曲,幽幽长长,状似棋盘,趣如迷网。都说扬州风情美,美就美在扬州小巷,美就美在扬州小巷,扬州小巷。湿漉漉的石板街,足踏出岁月的回响;绿滴滴的蔓萝藤,爬满了陈年的风火墙。豪门深院浮华散,风雨过后掩斜阳;寻常人家燕呢喃,说不尽粗茶淡饭滋味长 滋味长……"一首清曲《扬州小巷》,将古城扬州的旖旎和风情悉数道来,温暖了本地人的心坎,也撩拨了外乡客的心弦。

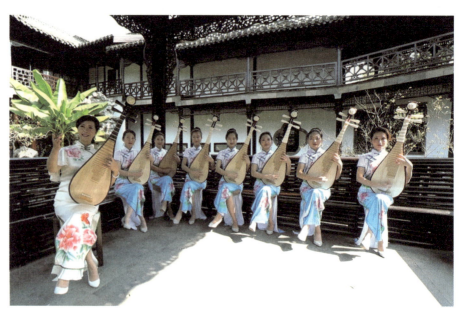

扬州清曲《扬州小巷》表演(一)

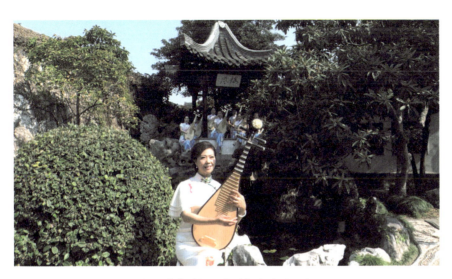

扬州清曲《扬州小巷》表演（二）

　　《扬州小巷》用的是《剪靛花》的曲调，同时穿插了扬剧音乐里大开口联弹的旋律。这样的穿插，叙事感更强，可以与前面抒情的部分形成对比。《扬州小巷》叙述了扬州的小巷，赞美了扬州的小巷，道出了扬州的小巷与北京的胡同、上海的弄堂相媲美的独特韵味。

扬州东关街街景

119

戈弘，是这首扬州清曲《扬州小巷》的作曲人。1940年出生的他，是国家一级作曲家，由他创作的曲目已不下两百首。虽然早已声名在外，但应承下来以后，戈老一点儿也没含糊。为了寻找创作灵感，他几乎走遍了扬州大大小小的巷子。如今，谁要是想知道在哪儿还能感受到原汁原味的江南雨巷的韵味，问戈老，绝对是问对人了。

可能对扬州清曲有过了解的人会有些疑惑，似乎这首《扬州小巷》，不论是乐曲旋律还是表演形式，都与印象里的扬州清曲不太一样。要弄清这里头的原委，就得从扬州清曲的缘头说起了。

扬州清曲起源于明末，孕育于扬州一带，脱胎于当时流行的民间俗曲。清代中叶是扬州清曲的鼎盛时期。这一时期的扬州清曲，从业者众多，曲目更是多达五百余种，而且题材广泛，说唱古今、民间传说、写景咏物、感叹相思等都有涉及。如这首扬州清曲十大名曲之一的《知心客》，说得是底层女子渴望能有知心人将其解救的故事："阎惜娇在楼中，满怀心思少精神。忽听得妈儿娘叫唤声，楼下来了我心腹的人。拿板凳，看一看假和真，一见回想还是宋江到，不由得惜娇我怒气生。我是不理这讨厌的人，拿板凳，我是不理这讨厌的人……"

《扬州小巷》作曲戈弘

扬州清曲《知心客》表演

扬州清曲《卖油郎调》表演

　　1937年，电影《马路天使》横空出世，与同时期的欧苏电影相比，毫不逊色，为国产电影争了一口气。随着《马路天使》的热映，电影插曲《天涯歌女》也是红遍了大江南北，传唱至今，成为经典。这首《天涯歌女》正是由扬州清曲《知心客》改编的。

　　扬州清曲曲目《侉侉调》，又名《卖油郎》《五更里》《无锡景》。之所以叫作《卖油郎》，是因为它最早歌唱的是卖油郎与花魁姑娘之间的爱情故事，出自明人冯梦龙话本小说《醒世恒言》。又称为《五更里》，是因为它通常从一更唱到五更的缘故。又称作《无锡景》，是因为清末民

初时以此调演唱无锡风光,其中有一句词是"让我唱一支无锡景呀",一时流传,四方皆知,故名《无锡景》。电影《金陵十三钗》中,十二名妓用吴侬软语演唱的《秦淮景》,就是用的《卖油郎》的曲调。

繁盛时期的扬州清曲不仅名角辈出、曲目繁多、题材多样,曲牌也十分丰富。其中,《剪靛花》《黄莺儿》《梳妆台》《银纽丝》《满江红》《湘江浪》《鲜花调》等最为有名。我们所熟知的民歌《好一朵茉莉花》就源自扬州清曲的《鲜花调》:"好一朵鲜花,好一朵鲜花,有朝的一日落在奴家。你若是不开放,对着鲜花儿骂。你若是不开放,对着鲜花儿骂。好一朵茉莉花,好一朵茉莉花,满园的花开赛不过她。本待要采一朵戴,又恐怕看花的骂。本待要采一朵戴,又恐怕看花的骂。"

二十世纪四十年代,军旅作曲家何仿在随军采风时,偶然从当地老艺人口中听到了《鲜花调》。何仿深受触动,觉得这么动听的一首曲子,不该埋没于民间,只是歌词部分,还需要做些修改。原曲中,除茉莉花外,还有其他花,听上去有点繁乱,另外,原曲中有一些自称"奴"的部分,这也不太合适。何仿将这部分删去,也将花类精简为茉莉花一种。《鲜花调》经何仿改编成《好一朵茉莉花》后,很快就在全国范围内传唱开来,被意大利作曲家普契尼的歌剧《图兰朵》采用后,更是得到了全世界人民的认可和喜爱。

可以说,扬州清曲曾经有着非常辉煌的过去。《扬州画舫录》中记载:"有于苏州虎丘唱是调者,苏人奇之,听者数百人,明日来听者益多。唱者改唱大曲(即昆曲),群一噱而散。"大意是,当年有清曲艺人在苏州虎丘演唱清曲,引起了很大轰动,改唱昆曲之后,听众们反倒一哄而散了。苏州可是昆曲的诞生地,扬州清曲能在昆曲之乡引起轰动,可想见当时清曲的受欢迎程度。

扬州清曲常用曲牌（部分）　　　《扬州画舫录》封面

《扬州画舫录》中关于扬州清曲的记载

在清代，扬州清曲的足迹，向北影响到了北京、东北，向南影响到了岭南、广东。清朝中期有个官员名叫阮元，扬州人。嘉庆二十二年九月，阮元被调为两广总督，在他坐船上任抵达珠江时，听到前面的船上传来非常熟悉的歌声，便问当地官员：这唱的是什么调子？当地官员告诉他，这是扬州来的一些歌手在唱歌，唱的是扬州小调。阮元大喜，没想到来到这么远的地方还能听到家乡的小调。

扬州处在我国南北方的中间过渡地带，扬州清曲既不是吴语系的那种"嗲"的音乐，也不像淮河以北那些"侉"的腔调，扬州人称他们为"南蛮北侉"。扬州恰恰在"蛮子"和"侉子"中间，南北的音乐都会影响到扬州音乐。扬州的音乐，相对而言是刚柔相济、俊秀相容，清曲就有这样的音乐个性。

扬州清曲的曲牌非常丰富，据统计有140多种，有宫调、商调、徵调、羽调等调式。其板式一般有一板一眼、一板三眼和一板七眼之分。演唱分单支和联套，全曲只用一支曲牌的为单支曲，俗称"单片子"。旋律优美的《南调》《满江红》《梳妆台》等常用作单支曲演唱，其曲目多达百数十首。套曲的结构比较复杂，最常见的结构称"五瓣梅"，即用《满江红》作头，用《叠落板》作尾，中间穿插多支其他曲牌。穿插五支以下曲牌者称"小五瓣梅"，穿插五支以上曲牌者称"大五瓣梅"。此外尚有一种少见的集曲结构，是由数首套曲组成的连本套曲，可以演唱有较多情节的长篇故事，表现各种人物的思想感情，如用十八支曲牌中每一支的一部分集结成的《九腔十八调》，用《剪剪花》分别接十支不同的曲牌演唱的《十个郎》等。这些方式使扬州清曲曲牌的组合显得既有规律又自由灵活。

扬州清曲研究学者韦明铧

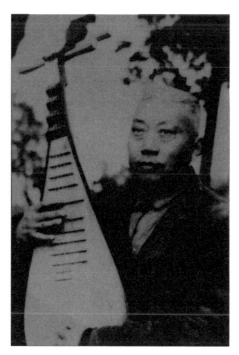

王万青先生影像

虽然清曲有着将近四百年的历史,但以前一直被叫作"扬州小曲"或者"小唱"。据老艺人们回忆,1940年在扬州"老龙泉"茶社首次公演后,才正式挂名"扬州清曲"。

二十世纪三四十年代,扬州清曲意外地在繁华都市上海火了起来,大街小巷到处传唱。说起其中缘由,扬州学研究所所长、扬州清曲研究室副主任、扬州文史专家韦明铧告诉了我们答案:到了20世纪30年代前后,有一批扬州人,为了谋生,到上海滩去寻找自己的生路。以"三把刀"为核心的这批人,带着自己的剃头、修脚、烧菜等一些卑微的技艺到上海去谋生。劳作之余他们也有业余生活,也有他们的乡愁,他们就借用扬州小调来寄托自己的乡思。于是,在二十世纪三四十年代,扬州本土的清曲演唱反而显得非常冷落,而在上海滩却非常热闹。有一大批人在上海把自己的唱腔制作成唱片,到处传播。很难想象,在灯红酒绿的上海滩,在民国的中期,曾经出现过扬州清曲的繁荣时代。

王万青(1899-1972)先生就是这一时期卓有建树的清曲名家之一,他在扬州清曲上有很深的造诣,称得上是大师级的传播者,他在扬州清曲上的地位,如同扬州评话的王少堂。他不仅唱功深厚,自己也创作过一些曲词,比如《贾宝玉哭灵》,这首曲子他唱得苍凉悲壮。新中国成立前他

扬州清曲省级传承人厉智娟

就把自己的唱腔录制成唱片。大中华唱片公司、百代唱片公司，都录制了王万青的大量的调子，现在我们还能听到二十世纪三十年代他的录音。北京音乐界的一位权威人士在听了他的录音后，不住赞赏，说王万青先生的声音纯粹、甜美、清脆，在某些方面甚至超过了梅兰芳。

在唱法上，扬州清曲有窄口与阔口之分。"阔口"指男性用本来声腔，用真嗓；"窄口"指男性模仿女性声腔，用假嗓。王万青先生就是窄口唱法的代表性名家。王万青先生演唱时吐字清晰、行腔婉柔、节奏稳准、韵味醇厚，尤其是在演唱一些悲怨、哀伤的唱段时，更有独到之处。

厉智娟是王万青先生的弟子，提起恩师，年过七旬的老人感触良多：他对我们的要求非常严格、非常高。要求我们首先要把字吐出来，然后再行腔，要字正腔圆、板眼精确。字头字尾字腹，节奏要稳，不能抢眼，也不能抢板。教学上虽然严格要求我们，但在生活上对我们非常关心，很疼爱我们，时刻提醒我们不能受凉，要保护好嗓子。

新中国成立后，扬州曲艺团成立，但好景不长，正当清曲薪火相传之际，一场十年浩劫来临。相比扬州弹词和扬州评话，扬州清曲因为不适合被用来传达革命思想，所以遭到排挤，大批的清曲艺人被遣散回家，很多的清曲资料和曲谱也在动荡中被损毁。直到改革开放后，情况才有一些好转，却也难以扭转清曲江河日下的局势。

虽然现在的境况有些艰难，但是，提起清曲来，厉智娟依旧很乐观很自豪。她的这份骄傲，一方面是出于对清曲的热爱，另一方面也是源于对清曲的信任。老人坚信，清曲这门艺术自有它独到的魅力，它不应该，也

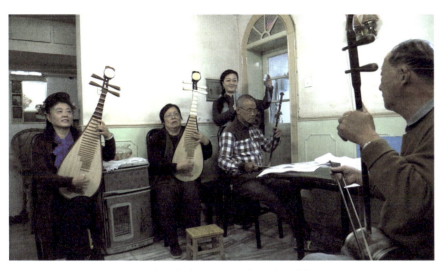

厉智娟与好友、学生在客厅练习清曲

不会被人们忘记。她说:"反正我就是跟扬剧、扬州清曲结下了不解之缘。饭不吃不要紧,清曲是要唱的。清曲我要传承的,要教的。正如我几个学子她们讲的:'厉老师,你身体再不好,我们一来学清曲,你浑身的劲儿都来了。'"

当年和厉智娟一起学习清曲的八个师兄妹,现在还在世的,也只剩下她和另一个小师妹了。不久前做了一场大手术,老人现在已经不方便下楼走动了。日常的与老友间的练习切磋被安排到了简陋的客厅里,给学生们的指导也改到了家中,艺校的教学工作也请学生帮忙代上。

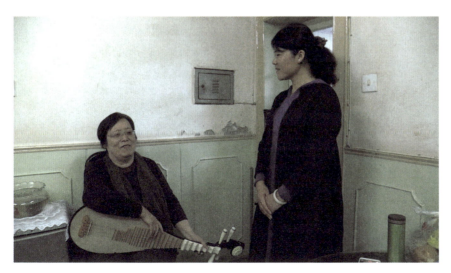

厉智娟在指导学生

但是，艺校的这个班级，也只是声乐特长班，不是专门的清曲班；跟着厉智娟学习清曲的学生，大多也只是把清曲当作业余爱好；厉智娟和她的好友、学生们还处在一种民间、自发、非正式的状态中。

清曲的民间表演形式是形成于清代的"堂会式"表演形式，一间堂屋，一张扬琴，五六位清曲艺人怀抱二胡、四胡、琵琶等乐器三面围坐，没有乐器的也会拿上酒盅、瓦碟和着节拍击打伴奏，没有浓墨重彩的扮相，或独唱，或对唱。有时也有吹笛、吹箫的，也有拉三弦的，主唱者一般是弹着琵琶演唱，也有的就是打板演唱。

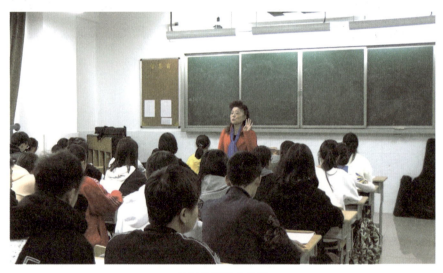

扬州艺校清曲教学

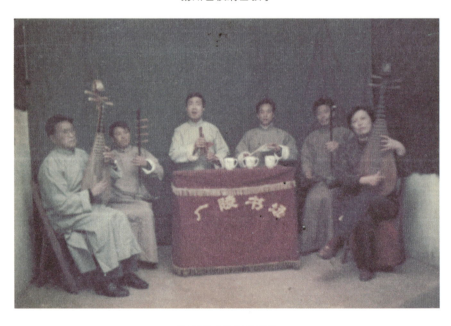

传统形式的清曲表演

与之相对应的，扬州清曲还有一支官方的、有组织的、正式的队伍——扬州曲艺研究所。《扬州小巷》就是扬州曲艺研究所新近创作的扬州清曲代表作之一。《扬州小巷》的表演已经与传统的清曲表演大不相同。曲艺研究所创作的另一首扬州清曲《听雨》中，这一点表现得更加鲜明。在《听雨》中，演员们一改坐唱的形式，不再手拿乐器，而是起身随着音乐的起伏，时走时停，时分时合。此刻，诗意的江南水乡、雅致精巧的江南园林，成了清曲最天然的舞台。

扬州曲艺研究所《听雨》表演

绿杨城郭、春风十里、三分明月、二十四桥，古往今来，水墨扬州的旖旎，不知让多少文人骚客迷醉。扬州清曲在这片沃土中诞生，也在这片沃土上恣意生长。在扬州清曲发展的数百年间，历代的许多艺术家就长期生活在这块以"歌吹"著称的土地上，活跃在广大民众之中，使其成了扬州人民开展劳动的工具与武器。人们从中可以得到大众艺术的熏陶，而且在日积月累的感化中，扬州清曲成了广大群众的良师益友。从古至今，扬州清曲曲目的艺术表现，都对劳动起到了鼓舞作用及对生产、生活经验的传教作用。由此可见，扬州清曲不仅是扬州地方文化中最鲜活的民间曲艺艺术，而且也必然成了扬州地方文化的重要基础。

曾经，扬州城内歌吹十里，所谓"画舫乘春破晓烟，满城丝管拂榆钱。千家养女先教曲，十里栽花算种田"，清曲可谓盛极一时。世事变迁，清曲一度没落，但依旧顽强、生生不息。过往的磨难，似乎只是增加了清曲的厚度。如今，浴火重生之后的扬州清曲，正在用她温柔却强有力的声音，向世人宣告：她的魅力，恰似美酒，历久弥香。

扬州瘦西湖

触摸杖头木偶　舞动翩翩衣袂

十月底的扬州，气温逐渐转凉。在这样的季节里，裹上棉被，睡上个回笼觉，无疑是最合时宜的享受。然而，这份慵懒的惬意注定与学艺人无缘。

早上八点，扬州艺校木偶班的教室里，老师和学生们已经悉数到齐。这是扬州艺校和江苏省木偶剧团 1998 年第一次联合开办木偶表演培训班以来，招收的第三批木偶班学员。这个班的孩子大多还只在十四五岁的年纪，他们有的来自扬州本地，有的来自邻近的市县。

学校规定的学时是三年，今年是他们正式学习木偶表演的第二年。上次课上，老师给大家布置了一项课后作业：让大家利用现有所学，创作一个简单的小品节目。现在，到了向老师回课的时候了。相比熟记课本上的理论知识，这种真操实练对于木偶表演的学习来说更为重要。虽然这些小演员们现在表现得还很笨拙，但是在艺术上卓有建树的名角大腕们，谁又不是从这种笨拙起步的呢？

史料记载，木偶戏在汉至隋这一时期正式形成，唐代时传至扬州，清康熙乾隆年间，是木偶戏发展的鼎盛时期，并催生出提线、布袋、杖头等多种表演形式。后来，杖头木偶戏几经辗转，在新中国成立后迎来发展的新时期，涌现出了一系列诸如《武松打虎》《胖子与蚊子》《鹤与龟》《嫦娥奔月》《沙家浜》等经典剧目。

为什么叫作杖头木偶？这一名称的由来，与杖头木偶表演的奥秘分不开。舞台上，木偶能够活灵活现地演绎出各种角色，其实内里全凭三根木棒来操纵。因着主棒形似拐杖的缘故，得名"杖头木偶"。

旧时的"老木偶"与我们现在常见到的杖头木偶不大一样，它们的形制，尤其是头部都相对较小。早年间的杖头木偶大多由木头制成，且都是实心的，如果木偶体型设计得过大，对演员来说会是个很大的负担。而且囿于当时的社会经济条件，一个木偶往往要扮演好几种不同的角色，虽然头饰和戏装变换了，但内里还是同一个木偶。

20世纪70年代，江苏省木偶剧团开始革新，木偶的制作材料由木头逐渐演变为纸张等类的轻便材料。由此，木偶的造型与功能开始变得更具有可塑性。如今，杖头木偶不仅风格多样、精致美观，而且木偶的眼睛、嘴巴、头和双臂等在演员的操纵下都能够动起来，这大大增加了杖头木偶戏的可观赏性。

虽然现在的杖头木偶，尤其是旦角木偶的主棒，早已不再是简单的拐杖形制，聪明智慧的艺术匠人们，已经将其改造成内置多个小机关的复杂系统，但杖头木偶主要依靠三根木棒操纵的本质依旧没变。

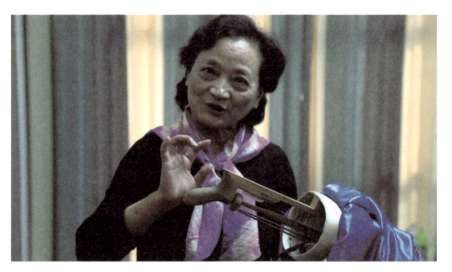

主棒

杖头木偶内置的"小机关"

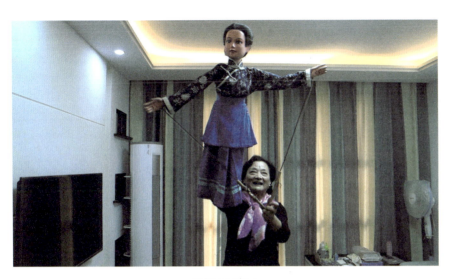

手扦（手杆）

扬州杖头木偶又被称为"托偶"或者"托戏"，顾名思义是表演时木偶在演员的上方，演员用一根木棍支撑着木偶的胸腔与头部，木偶的双臂和双手则被两根细钢丝所操控，由演员在幕后操作表演，所以俗称"三根棒"或是"三根棍"。支撑木偶头部的称为主棒或面棒，用来控制头部耳、眼、鼻、嘴的闭合张开，眼珠转动，头颈上下左右扭转；另两根棒操纵木偶人的双手，被称为"手扦子"或"手杆子"。表演时，演员两手能运用自如、灵活准确地把握手中的各种道具。

二十世纪八十年代，因成功表演"嫦娥"，华美霞闻名全国木偶界，并留下了"活嫦娥"的美誉。至今，在业内谈到"嫦娥"这个木偶人物时，大家总会不约而同地想到华美霞。

现年72岁的华美霞，操纵起她的成名角色"嫦娥"来，依旧十分娴熟，扬袖、抛袖、翻袖几个动作下来，木质的嫦娥仿佛被注入了灵魂，飘逸、灵动又带着几分不食烟火的神仙气。

《沙家浜》中的阿庆嫂一角，是华美霞塑造的另一个经典的戏剧形象。当年，用木偶来表演样板戏，还是件需要冒很大风险的事情。既然用木偶来表演，那就得完全地还原，容不得一点儿马虎，真人怎么演，木偶就得怎么演。真人阿庆嫂走路大大方方，木偶走路就得大大方方；真人叉腰，木偶也得叉腰；真人阿庆嫂端起茶杯倒水，那么木偶也得要端得了杯子，倒得了水。

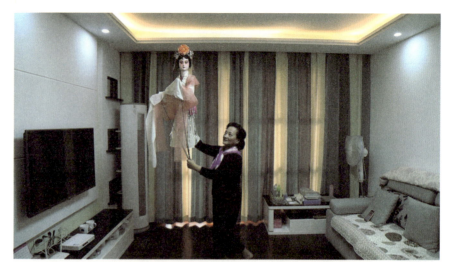

华美霞木偶嫦娥表演

扬州杖头木偶戏国家级非物质文化遗产传承人　华美霞

木偶阿庆嫂

相对于真人表演，木偶表演要更加复杂和精细得多。类似叉腰和倒水这类在真人表演当中再平常不过的动作，移植到木偶身上，往往需要穷尽演艺人全部的心血和智慧。

为了让木偶左手叉腰的动作保持不动，也为了让自己在实际演出时能腾出手，照顾到木偶的表情和其他动作，华美霞在木偶阿庆嫂左手的拇指上装上了一根细针。木偶需要叉腰时，借助这根细针，不仅可以轻松地叉腰，还能保持相对固定。这时候，华美霞不用再去管木偶的左手，可以将全部心神用于照顾木偶的其他方面。

如果说，解决木偶叉腰的问题，还只算个小小的心思，那么破解木偶阿庆嫂拿茶杯倒水的难题，不亚于科学家们做研究实验。每一个成功的小技巧，都建立在无数次的试验之上。

真人用的茶杯的手把是中空的，人的手指可以灵巧地扣住这种圆弧，借助臂部肌肉的力量，可以很轻松地实现端水、倒水等一系列动作，但是对于木偶来说，仅是拿住茶杯就不容易，更别说是端稳盛满水后的茶杯了。怎么办？华美霞和制作师傅想出了个办法：给木偶特制茶杯。将杯把设计成实心的，这样，木偶就能拿得稳茶杯了。解决了这个难题还不够，真人用的茶杯是瓷质的，对于木偶来说，稍微重了一些，他们就为木偶定制了用泡沫海绵制作的茶杯。但这又带来了一个新问题：泡沫海绵太轻了，在放杯子的时候不容易放稳。这又该怎么办呢？制作师傅想到了一个好办法，就是在杯子的底部加一块吸铁石，在桌子的特定位置上也放上一块吸铁石，这样，借助磁铁间相互吸引的力量，木偶的杯子就能够比较容易地放稳当。所以杖头木偶戏不只是表演好这么简单，这里面还有很多我们想不到的玄妙和巧思。

给木偶阿庆嫂定制的茶杯

颜育是华美霞的师妹，早些年，两人一直是搭档。华美霞操纵，颜育配音。后来，由于工作上的需要，颜育也上台拿起了木偶。《扇韵》和《天女散花》是颜育的看家绝活。《扇韵》的得来，一方面是因为机缘，另一方面也是因为颜育对杖头木偶戏表演的孜孜以求。

给艺校木偶班的孩子们上完课后，颜育便匆匆赶到了隔壁楼木偶剧团的排练大厅，她还要在这儿给团里的两个青年演员教戏。在前几届的全国中青年技艺大赛中，颜育指导的节目总能拔得头筹。私下里，学生们都亲切地称呼她为"金奖之母"。但是这回，"金奖之母"也有些吃不准了。

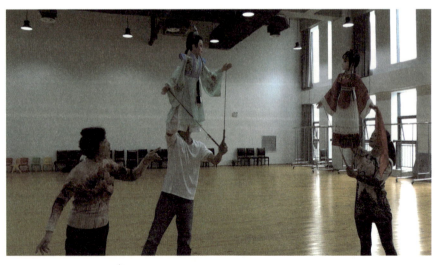

颜育给青年演员教戏（一）

颜育给青年演员教戏（二）

 颜育这次给学生们挑选的节目是《梅龙镇》。《梅龙镇》原是越剧，说的是明正德皇帝朱厚照与梅龙镇卜酒家少女李凤姐的故事。颜育选取了其中李凤姐产子之后，正德皇帝赶来，两人重归于好的片段。故事的结尾是中国人都喜欢的大团圆结局，两个主人公之间的互动也很多，很适合用杖头木偶来表现。但是作为冲击"金狮奖"的参赛作品来说，整部戏里没有炫技的"表演"，这就很不讨巧了。学生也向颜育建议过，要不要在这段戏中加进去一些表演，被颜育拒绝了。这次，颜育的用意与其说是冲击金奖，不如说是想通过这部戏的排演，磨砺两个学生的表演基本功。动作上适度的夸张和节奏上的有张有弛，成了这次备赛排演的核心。

 已是古稀之年的颜育，退而不休，一心扑在了她热爱的杖头木偶戏事业上。平日里，除了给艺校木偶班的孩子们上课、给团里的青年演员教戏、参与各种形式的演出宣传活动之外，得空了，颜育还会在家给心爱的木偶做些漂亮的衣裳。尽管自己的生活过得简单朴素，好些衣服穿了都有十来年了，但颜育从没亏待过她的木偶，给木偶做衣裳的料子，用的总是上好的丝绸。颜育把自己的退休生活安排得满满当当，甚至比我们很多的年轻人都要忙，但是，颜育自己觉得很充实、很开心。

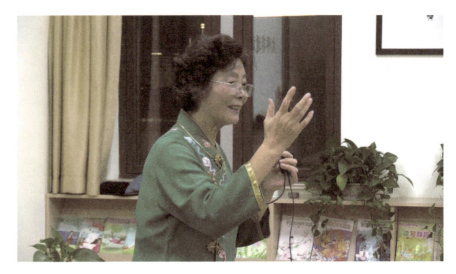

颜育给小朋友们讲解杖头木偶戏（一）

颜育给小朋友们讲解杖头木偶戏（二）

退休之后，依然手不离木偶的，还有擅长木偶书法表演的祝留根。几乎每天，祝留根都会拿起木偶练上一会儿。为了节约纸张，祝留根通常都是在一张黑色的纸上蘸水练习。如果哪天特别有兴致，就多写一会儿；如果哪天觉得有些乏了，那就在纸上稍微比画两下。

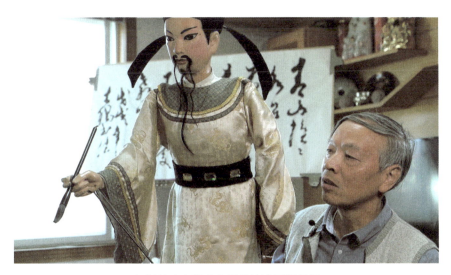

扬州杖头木偶戏木偶书法演员祝留根

 写字的时候，祝留根的左手有些轻微的发抖，他说，这一方面是因为在镜头前，有些紧张，另一方面也是因为自己的年纪有些大了，臂力和腕力都不如年轻的时候了。但是，不管怎样，笔是每天都要拿的，每天练习的习惯，祝留根还在坚持着。

 "青山隐隐水迢迢，秋尽江南草未凋。二十四桥明月夜，玉人何处教吹箫。"如果不是亲眼所见，很难相信眼前这幅草书的《寄扬州韩绰判官》竟然是由演员用左手操纵木偶的右手写出来的。

 祝留根从小就喜欢写字，看到一个字会不由自主地想这个字是怎么写出来的。比方"如果"的"如"字，他会想，明明是一个"女"和一个"口"，怎么一连起来就成了"如果"的"如"了呢。后来，他知道了，这是草书的一种写法。篆、楷、隶、行、草中，祝留根对草书情有独钟。翻看祝留根上学时的课本，到处可见练字的痕迹。后来，江苏省木偶剧团为了增创木偶书法表演节目找到了祝留根。找祝留根，那真是找对人了。祝留根拿起木偶，照着孙过庭的《书谱》就操练了起来。因为常年积累的扎实的功底，木偶书法表演很快成形进而越发精进、出彩了。

 戴荣华是江苏省木偶剧团的团长，平日里，除了带团出去演出，大部分时间他都会待在老团部木偶制作的车间里，一边听着扬州评话，一边做木偶。扬州杖头木偶戏好看，除了得益于有一批勤勉刻苦的演员之外，还得益于有一批能工巧匠精雕细琢木偶。舞台上，木偶造型百变多样，木偶表演活灵活现，这一切的基础都在于木偶的制作。

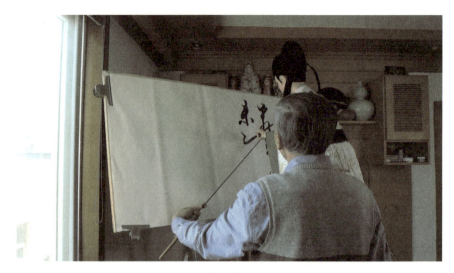

木偶书法表演

正在制作木偶的戴荣华团长

　　木偶制作是门综合艺术，涉及木工、雕塑、绘画、缝纫、机械等多种知识，要想熟练掌握木偶制作的全部工艺，没个三五年的时间，是学不会的，而且还得是认认真真、踏踏实实的三五年。

　　虽然剧团也曾尝试采用3D打印技术制作木偶，但现代科技还无法实现木偶内部装置的制作，而这恰恰是扬州杖头木偶的精髓所在。所以，扬州杖头木偶的制作仍旧依赖制作师傅们的一双双巧手。

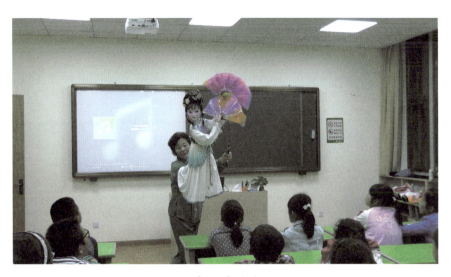

《扇韵》表演

通常情况下，一个纯手工木偶的制作周期在十五天左右，要是遇上需要特制的情况，这个工期就不好说了。例如京剧形象的穆桂英，光是战旗和服饰就得花费好多天的时间，更别提需要内置小机关的类似阿庆嫂、《扇韵》里转扇的少女这类角色的木偶了。

老团部的木偶制作车间里，木偶制作师傅们在紧张地忙活着，外头的两个排练大厅里，木偶表演的演员们也没有闲着。他们有的是为了冲击两个月后的"金狮奖"，有的，在为明天下午的社区演出做准备。进社区进学校的百场演出是江苏省木偶剧团每年都要完成的任务。

近年来，为了杖头木偶戏的接续发展，剧团紧跟市场动态，将目光转向儿童群体，创作了一系列优质的儿童剧目，如《嫦娥奔月》《白雪公主》《胡桃夹子》《三只小猪》《神奇的宝盒》等等。在舞台表演时，一改传统的灯光和舞美设计，将3D全息投影等现代技术融入进去，使得杖头木偶戏的表演更加逼真、震撼，给孩子和家长们一种身临其境、如梦如幻的观赏体验。

演出还没开始，老人和孩子已纷纷出动，早早地守在了舞台前。热闹的锣鼓声响起，大朋友和小朋友们的注意力瞬间被吸引到了舞台上。这次的木偶戏演出，既有传统剧目，也有新节目，还有特地为小朋友们准备的儿童剧。

杖头木偶戏表演主要依靠木偶的动作来传情达意，几乎不依赖于唱词，这本是木偶戏的一大劣势，如今却恰恰转化为木偶戏的一大优势，因为欣赏起来少了语言上的障碍，木偶戏能被各个年龄阶段的观众欣赏。杖头木偶戏走出扬州，走到全国其他地方甚至走出国门、赴国外演出时也依旧很受欢迎。

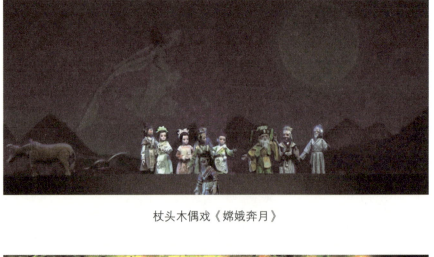

杖头木偶戏《嫦娥奔月》

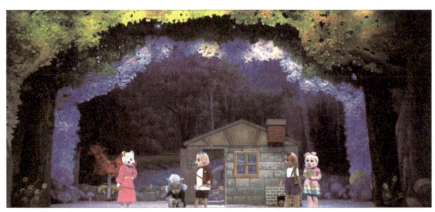

杖头木偶戏《三只小猪》

杖头木偶戏《神奇的宝盒》

社区表演

扬州艺校木偶班课堂

木偶班里，年轻的一代才刚刚踏上杖头木偶的学习之路；木偶剧团的排练厅里，青年演员们还在加紧排练。即使退休在家，华美霞仍惦记着杖头木偶戏的将来；一整个白天的忙碌结束，晚上七点，颜育来到辅导班的小课堂，继续给这里的一帮小朋友们讲解她最爱的杖头木偶；一人、一偶、一笔、一纸，祝留根还在用木偶李白书写着神奇；木偶制作车间里，扬州评话响起，戴荣华换上工作服，沉浸在手上的活儿里。

因为有他们，扬州杖头木偶戏是幸运的，也是幸福的。

后记

　　山歌、号子、滩簧、傩戏，这些先祖们在劳作和农闲之时抒发情感、自娱自乐的产物，一直保留到了今天，并演变出异彩纷呈的舞台表演形式，让人赏心悦目。素有"鱼米之乡"美誉的江苏，是我国古代文明的发祥地之一，优越的自然地理环境，促进了地域经济的发展，也孕育了丰富多彩、独具风格的江苏传统表演艺术，百戏之祖——"昆曲"，便是从江苏大地上走出的杰作代表。

　　目前，江苏传统表演艺术中有 49 项国家级项目，涉及传统音乐、传统戏剧、曲艺、传统舞蹈、传统体育杂技等种类。江苏传统表演艺术的艺术形式，整体上具有浓郁的江南韵致和水乡特色。因为苏南、苏中、苏北存在着地理环境和方言语系上的差异，江苏传统表演艺术又呈现出南、北、中三个鲜明的地域性特色。苏南吴地风土清嘉，吴侬软语，因此，苏南的表演艺术总体特点是雅致、柔美、精细，歌谣、舞蹈清丽灵秀，戏剧、曲艺细腻委婉；苏北平原广阔，其山也高，其风也烈，故而，苏北的表演艺术总体特点是浑朴、刚劲、粗犷，透露出刚烈的楚汉雄风，有些热烈欢快，有些则高亢激昂；以江淮名邑扬州为代表的苏中地区，则是兼综南北，柔中带刚，其民风习俗淳朴闲适，充满俚趣，故而，苏中的表演艺术雅俗兼备，平实中藏精致，精致中见平实。

　　2018 年，南京图书馆承接了《江苏传统表演艺术系列专题片》项目，从江苏现有的 49 项国家级传统表演艺术中，兼顾地域特征和文化特色的代表性，选取其中的 12 项进行采写、拍摄和制作，通过验收后，为了方便更多的人了解这些艺术的魅力和厚重，探究它们的前生今世，它们形成发展的历史、地理、人文原由，它们的艺术特色和艺术价值，以及它们的生存、保护和发展前景等等，我们根据项目建设过程中积累的文献资料以及实地采访的记录，整理编辑了这部书，同时也期望大家能够感受到在光彩鲜丽舞台上那一招一式、一声一调的背后，有着怎样的艰辛守望和执着坚持。

　　四百多年前，汤显祖在《牡丹亭》中留下了"赏心乐事谁家院"的美妙疑问，作为江苏人，我们今天可以自豪地隔空回复："赏心乐事吾家院！"

<div style="text-align:right">编者</div>